LES GRAVEURS

DU NOM DE

MOUTERDE

ET

LE MONNAYAGE DU MÉTAL DE CLOCHE PUR

A LYON

LES GRAVEURS

DU NOM DE

MOUTERDE

ET

LE MONNAYAGE DU MÉTAL DE CLOCHE PUR

A LYON

PAR

M. NATALIS RONDOT

LYON
IMPRIMERIE PITRAT AINÉ
RUE GENTIL, 4
1880

La notice que nous publions est détachée d'un essai que nous avons écrit sur la vie et les œuvres des modeleurs et des graveurs de médailles et de monnaies de Lyon.

Nous avons pris pour point de départ de notre étude cette période du xiv^e siècle, pendant laquelle l'activité fut la plus grande dans les trois hôtels des monnaies de l'archevêque de Lyon, et nous nous sommes arrêté à la fin du xviii^e siècle, à deux des épisodes les plus curieux de l'histoire monétaire de la Révolution. Nous voulons parler des essais qui furent faits, à Lyon, en 1791 et en 1792, pour le monnayage du métal de

cloche pur, et en 1793 pour la fabrication de monnaies obsidionales.

L'entreprise du monnayage du métal de cloche pur n'a jamais été bien connue, et cependant elle présente autant d'intérêt par la nouveauté des procédés de fabrication, que par la valeur artistique des pièces qui furent frappées à cette époque à titre d'essai. Elle a été de plus, au point de vue économique, l'occasion de discussions passionnées dans l'Assemblée nationale, et les solutions qui furent adoptées, et dont aucune ne fut mise à exécution, comptent parmi les actes les plus singuliers de l'Assemblée.

Le nom de Jean-Marie Mouterde, l'inventeur du procédé de monnayage du métal de cloche pur, est nécessairement attaché étroitement à cet événement. Mais nous n'avons vu nulle part le mérite de cette découverte et l'honneur de la réussite attribués au fondeur lyonnais. Celui-ci serait peut-être oublié aujourd'hui, si la commission révolutionnaire n'avait frappé en lui un des chefs les plus résolus de cette armée improvisée de volontaires lyonnais qui firent,

sous les ordres du général de Précy, contre les forces de la Convention, cette défense hardie et désespérée de Lyon qui est restée célèbre.

Dans un temps où l'on reconstitue partout l'histoire de l'art et celle du travail en recherchant les faits certains sur lesquels seuls elle peut être fondée, nous ne devons pas laisser dans l'ombre la figure de cet inventeur.

Nous nous sommes aperçu, dans le cours de nos recherches, que Jean-Marie Mouterde appartenait à une de ces familles dans lesquelles l'aptitude pour les arts est héréditaire, et, quoique les descendants de ce graveur se trouvassent, par l'époque où ils ont vécu, en dehors de la limite que nous avons assignée à notre travail, nous n'avons pas voulu les laisser à l'écart.

Cela explique que, tout en nous étant occupé particulièrement de l'entreprise à laquelle Jean-Marie Mouterde a pris en réalité la part principale, nous ayons réuni dans la notice qu'on va lire ce qui se

rapporte à ceux des Mouterde qui ont fait œuvre de graveur.

Les matériaux nécessaires pour écrire cette histoire étaient rares. Nous avons suppléé à leur insuffisance au moyen de renseignements que nous avons obtenus de feu Emmanuel Mouterde, un des petits-fils de Jean-Marie, qui, graveur et fondeur lui-même, connaissait mieux que personne l'état et les procédés du travail des métaux à Lyon, même au XVIIIe siècle. Nous avons trouvé d'ailleurs, tant aux archives nationales qu'aux archives du département du Rhône et de la ville de Lyon, des pièces inédites qui nous ont permis d'éclaircir plusieurs points restés obscurs jusqu'à présent.

LES GRAVEURS

DU NOM DE

MOUTERDE

I

LA FAMILLE DES MOUTERDE

Les Mouterde de Lyon sont originaires de l'Auvergne.

Ils portaient autrefois le nom de *Moutarde*, et la forme *Mouterde* n'a prévalu, à Lyon, qu'à partir de 1740. Gabriel et Claude Mouterde ont toujours signé, le premier, *Mouterde*, et le second, *Claude Mouterde*.

Jérôme (Hiérosme) Moutarde était établi à Lyon

en 1689. Il était né en 1647[1]. Il épousa Claudine Poncet[2], et eut d'elle quinze enfants, nés de 1693 à 1710[3]. Il mourut à Lyon le 30 décembre 1733, âgé de quatre-vingt-six ans. Il demeurait sur la place des Jacobins[4].

Telle est la souche de ces nombreuses branches lyonnaises des Moutarde et des Mouterde, qui se sont successivement élargies, et dont une seule, celle qui est issue de Gabriel (1709-1786), compte aujourd'hui, avec ses ramifications, près de quatre-vingts membres.

En effet, Louis-Antoine Mouterde, sur lequel nous reviendrons, a laissé, à sa mort, quatre fils et trois filles, et ces dernières, par leurs mariages, ont agrandi le cercle de cette famille. Par ces alliances, les Bizot, les Monmartin et les Camel se sont rattachés aux Mouterde[5].

Nous ne parlerons que de ceux des descendants de

[1] Probablement à Bromont-la-Motte, qui fait partie aujourd'hui de l'arrondissement de Riom.

[2] La femme de Jérôme Moutarde est appelée Claudine Ravot dans les actes de baptême de deux de ses enfants (1695 et 1697). Son véritable nom est Claudine Poncet.

[3] Archives de la ville de Lyon, registres de la paroisse Saint-Nizier.

[4] Il y avait à Lyon, au commencement du XVIIIe siècle, un épinglier du nom de Moutarde : Balthazar Moutarde avait épousé le 17 avril 1627, Claudine Pinet, et a eu d'elle en 1628 une fille nommée Jeanne.

[5] On trouvera à l'appendice des notices de ces trois familles.

Jérôme Moutarde qui ont été graveurs ; ils se présentent dans l'ordre de filiation suivant :

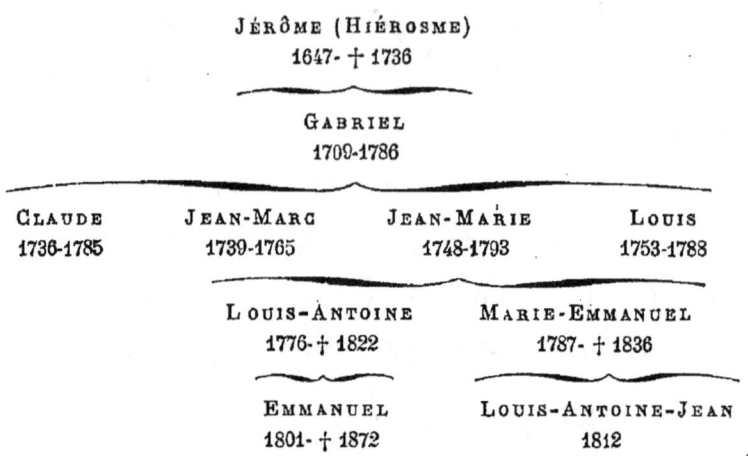

Gabriel Mouterde naquit à Lyon le 30 janvier 1709. Il épousa, le 23 août 1734, à l'église Saint-Nizier, Élisabeth Lager, qui lui donna onze enfants, nés de 1736 à 1753[1].

Il était « maistre ouvrier en draps de soye » en 1736, et fut reçu en 1737 maître doreur et graveur sur métaux. Il fut élu en 1751 juge garde de la communauté des doreurs pour les années 1751 et 1752. Il signait *Mouterde*.

Gabriel demeurait : en 1735 et en 1736, dans la rue du Griffon ; de 1737 à 1745, dans la rue Terraille ; de 1746 à 1753, dans la rue de la Gerbe.

[1] Archives de la ville de Lyon, registres de la paroisse Saint-Pierre-les-Nonnains et Saint-Saturnin et de la paroisse Saint-Nizier.

Claude, fils aîné de Gabriel, est né à Lyon le 31 juillet 1736. Il épousa, en premières noces, Gabrielle Michard, dont il eut une fille née en 1758, et, en secondes noces, Jeanne-Marie Buzenet, dont il eut un fils en 1784. Il fut maître doreur et graveur comme son père.

Il signait *Claude Mouterde*.

Jean-Marc, son frère, est né le 14 décembre 1739. Il exerça la même profession. Nous n'avons trouvé aucune mention de lui après l'année 1765.

Jean-Marie, autre fils de Gabriel, naquit à Lyon le 26 avril 1748. Il épousa, le 18 juin 1775, Blanche Perrache, dont il eut douze enfants, nés de 1776 à 1790 [1].

Il fut fondeur, bossetier, doreur et graveur sur métaux.

Il signait *Jean-Marie Mouterde*, *J. Mouterde*, *Mouterde* et *Mouterde cadet*.

Il demeurait : en 1775, dans la rue Mercière ; en 1781, sur la place Grenouille ; en 1788, dans la petite rue Ferrandière.

Il est plus loin l'objet d'une notice particulière.

Son frère Louis, qui fut aussi maître fondeur, do-

[1] Archives de la ville de Lyon, registres de la paroisse Saint-Nizier.

reur et graveur, était né en 1753, et vivait encore en 1788.

Louis-Antoine, l'aîné des douze enfants de Jean-Marie, est né à Lyon le 15 septembre 1776.

Le 12 thermidor an VI (30 juillet 1798) — il avait à peine vingt-deux ans, — il se maria avec Monique-Julie Catin, qui n'avait que quinze ans et quatre mois, et qui lui donna dix enfants, nés de 1801 à 1814.

Il signait *L. A. Mouterde*.

Il habitait : en 1798, dans la rue Férrandière, au n° 38 ; en 1801, dans la rue Grenette, au n° 102 ; de 1802 à 1807, sur le quai de Retz, au n° 81 ; en 1813, sur le port des Cordeliers, au n° 59. Ce fut son dernier domicile.

Louis-Antoine fut fabricant de boutons ; il décéda à Lyon le 6 juin 1822.

Marie-Emmanuel, fils de Jean-Marie, est né le 23 mai 1787 ; il épousa Françoise Billion, et mourut le 23 mars 1836. Il avait eu six enfants, de 1812 à 1821.

Il fut fondeur, doreur, graveur et bijoutier, et signait *Marie Emanuel Mouterde*, *Marie Manuel Mouterde* et *Manuel Mouterde*.

Emmanuel, fils aîné de Louis-Antoine, naquit à

Lyon le 19 thermidor an IX (7 août 1801); il se maria, le 14 avril 1827, avec Théonie-Élisabeth Lécuyer[1], et décéda le 21 janvier 1872 à Lyon, laissant cinq enfants.

Il avait pris, à la mort de son père, et conserva, pendant toute sa vie, la direction de la fabrique de boutons que celui-ci avait fondée.

Il signait *Em. Mouterde*.

Enfin Louis-Antoine-Jean, fils aîné de Marie-Emmanuel, graveur, est né à Lyon, le 6 janvier 1812.

[1] Le père de Théonie-Élisabeth, Claude Lécuyer, négociant en toiles, a été membre du conseil municipal et du conseil d'administration des hospices de Lyon.

GÉNÉALOGIE DES MOUTERDE

JÉROME (HIÉROSME),
1647-†1733.
Marié à Claudine Poncet.

Anne, 1693-†1759.	Antoine, 1695-†1725.	Pernette ou Pierrette, 1697-†1748.	Guillaume, 1699.	Julienne, 1700.	Anne, 1701.	Catherine, 1702.	Rodolphe, 1703.	Philberte, 1704.	Antoine, 1705.	George, 1707.	Gabriel, 1709-1759. Marié en 1734 à Élisabeth Lager.	Georgette, 1708-†1772.	Françoise, 1710-†1716.

(second generation continuing)

Claude, 1736-†1785. Marié : 1° à Gabrielle Michard. — 2° à Jeanne-Marie Buzenet.

| Anne, 1737. | Jean-Marc, 1739-1765. | Benoite, 1741. | Joseph-Antoine, 1742. | Jeanne-Marie, 1743. | Jean-Baptiste, 1745-†1747. | Joseph, 1746. | Jean-Marie, 1748-†1793. Marié en 1775 à Blanche Perrache, décédée en 1829. | Antoinette, 1750-†1820. | Louis, 1753-1788. |

1° Marie-Anne, 1776. † 1822.
2° Jean-Pierre, 1784-†1785.
Marié en 1798 à Monique-Julie Catin, décédée en 1831.

| Louis-Antoine, 1776-†1822. | Marie-Rose, 1778. | Marie-Françoise, 1779. | Anne-Marie-Thérèse, 1781-1810. | Gabrielle, 1782-1809. | Marie-Aimé, 1783. | Jeanne-Marie, 1784. | Marie-Emmanuel, 1787-†1836. Marié à Françoise Billion. | Vincent, 1788-†1790. | Marguerite, 1790. |

| Emmanuel, 1801-†1872. Marié en 1827 à Théonie-Élisabeth Lécuyer. | Antoine-Louis, 1802-†1803. | Antoine-Étienne-Emmanuel, 1805-†1836. Marié en 1834 à Victoire-Françoise-Antoinette Laurent. | Antoine-Auguste, 1806-†1809. | Antoinette-Françoise-Clémentine, 1807-†1861. Mariée en 1825 à Alexandre-Pierre-François-Barthélemy Monctelin (1792-†1808). | Marie-Louise-Pauline, 1813. Mariée en 1831 à Edme-François-Barthélemy Camel (1803-†1870). | Jean-Antoine-Marie, 1814-†1867. | Louis-Antoine-Jean, 1812. | Marie-Victor, 1813. | Pierre-Paul-Jules, 1814. | Jeanne-Virginie, 1815-†1815. | Jeanne-Virginie, 1817. | Jean-Marie-Emmanuel, 1821. |

Jeanne-Marie (Pauline), 1803. Mariée en 1824 à Robert-François-Victor-Édouard Bizot (1791-†1877).

II

LES GRAVEURS SUR MÉTAUX DU NOM DE MOUTERDE

Dans les cent quarante dernières années, neuf Mouterde ont exercé l'art de la gravure, en même temps que la profession de fondeur, racheveur et doreur, ou des industries qui se rapprochaient de cette profession. Nous venons de dire leurs noms. Les Mouterde ont fourni, pendant quatre générations, la preuve d'une aptitude peu commune pour cet art. Nous ne parlerons que de ceux qui ont, d'une façon certaine, fait métier ou fait œuvre de graveur; mais d'autres Mouterde, dont l'action a été moins apparente, n'ont

pas été sans montrer aussi quelque habileté comme graveurs.

GABRIEL, CLAUDE, JEAN-MARC ET LOUIS MOUTERDE

On peut se faire une idée assez nette de la nature des travaux des Mouterde, qui sont les plus éloignés de nous, de Gabriel, de Claude, de Jean-Marc et de Louis, par la connaissance précise que l'on a de leur profession.

Désignés dans les actes avec la qualité de fondeurs et de doreurs sur métaux, les Mouterde avaient en réalité une profession différente. Le titre qu'avait pris la communauté à laquelle ils appartenaient donne à lui seul une définition exacte de leur industrie. Cette communauté était celle des « maistres doreurs, argenteurs, damasquineurs, enjoliveurs sur métaux et paracheveurs des ouvrages de petite fonderie. »

Cette industrie comprenait particulièrement la fabrication des bijoux et des boucles d'argent, de cuivre doré ou argenté, et celle des objets de piété, tels que les croix, les bagues, les médailles et les médail-

lons. Nous n'indiquons que les travaux qui nous intéressent pour le but que nous poursuivons ici. Les Mouterde enjolivaient les bijoux et les croix par la gravure, ils modelaient et fondaient des statuettes et des médaillons, ils gravaient des coins pour frapper des médailles.

Nous savons, d'après une note du temps, que Gabriel Mouterde faisait des « médailles de jubilé. »

Gabriel serait donc l'auteur d'une des médailles que l'on connaît du jubilé de 1734.

Ces médailles, faites à l'imitation de celles du jubilé de 1666, qui sont signées par Jacques Mimerel, le sculpteur, sont de bronze ou de cuivre ; elles sont coulées. Elles étaient vendues, à un prix qui ne pouvait être que très modique, aux fidèles qui avaient suivi les exercices du jubilé; il est naturel que l'exécution de ces pièces soit grossière.

Voici les deux médailles du jubilé non signées que nous avons vues; elles ne sont pas de la même main. La première est une imitation assez mal faite de la médaille de 1666 ; le type de la seconde est semblable, mais le dessin et le travail sont un peu meilleurs.

Avers. *Eccl. Lugd. iubil. sæcu quartum*
Saint Jean debout, tourné à gauche; un agneau est couché à ses pieds.

Revers. *Prima. sedes Galliarum*

L'ostensoir sur l'autel.

A l'exergue : *Dec. et. cap. ecc | com. Lug. d. d. c 1734* [1]

Avec bélière.

Musée de Lyon : de laiton : 62mm, 3 [2]; collection des PP. jésuites, à Lyon : de bronze, 62mm, 9 et 62mm, 6 ; collection de M. Récamier, à Paris : de bronze, 62m.

Il y a deux états de cette pièce qui diffèrent l'un de l'autre par la ponctuation des légendes.

Avers. *Prima sedes Galliarvm.*

Saint Jean debout, vu de face, tenant la croix de la main gauche; à gauche, un agneau est couché sur un rocher.

Revers. *Ecclesiæ. Lugd. ivbil. sæcvlare. qvartum.*

L'ostensoir sur l'autel.

A l'exergue : *Dec. et. cap. eccl | com. Lvgduni | ann.* 1734

Avec bélière.

Collection des PP. jésuites : de cuivre jaune, 64mm, 2; collection de M. Récamier : de bronze, 63mm, 8.

Il y a aussi deux états de cette pièce qui diffèrent l'un de l'autre par la ponctuation des légendes.

Une autre médaille est signée V. B.

[1] *Decanus et capitulum ecclesiæ comitum Lugdunensium dedicarunt* (le doyen et le chapitre de l'église des comtes de Lyon ont consacré cette médaille). — Cette médaille est figurée dans le *Trésor de numismatique, Médailles françaises*, IIIe partie, p. 44, planche XLV, n° 2.

[2] Le module est toujours donné en millimètres et dixièmes de millimètre.

Avers. *Eccl. Lugd. iubil. sæcu. quartum* (les points sont en creux).

Saint Jean debout, tourné à gauche ; un agneau est couché à ses pieds.

A l'exergue : *V. B*

Revers. *Prima sedes. Galliarum*

L'ostensoir sur l'autel.

A l'exergue : *Dec. et cap. ecc | com. Lug. d. d. c,
| 1734*

Collection de M. Burel, à Lyon : de laiton, 62mm, 4 (avec bélière).

Cette médaille fut faite par Vincent-Camille Berthaud, maître fondeur à Lyon, né en 1698 et décédé en 1756.

Nous pouvons considérer Gabriel, Claude, Marc et Louis comme des graveurs qui n'ont pas eu l'occasion, par suite du caractère de leur fabrication, de donner la mesure de leur talent. Rien n'indique qu'aucun d'eux se soit élevé, dans ses ouvrages, au-dessus du niveau que comportait son industrie.

Jean-Marie a été, comme artiste et comme maître de métier, de plus haute taille que ses frères. Cette figure si sympathique mérite qu'on trace d'elle une esquisse moins brève. Nous le ferons dans le troisième chapitre de notre essai.

LOUIS-ANTOINE MOUTERDE

Si nous n'étions pas obligé de borner notre étude, nous ferions également de Louis-Antoine, le fils aîné de Jean-Marie, le sujet d'une notice particulière. On retrouve en lui les traits principaux du caractère et de la nature de son père : même sévérité de mœurs, même ardeur au travail, même esprit d'invention, même talent pour la gravure.

Louis-Antoine avait été élève de l'ancienne école royale de dessin, et s'y était lié étroitement avec des jeunes gens dont le nom ne disparaîtra pas de l'histoire de l'art à Lyon ; ces amis étaient Michel Grobon, Pierre Revoil et Fleury Richard.

Clément Jayet, le sculpteur, fut son premier maître. Les deux frères Galle, dont l'un, André, devint un des grands graveurs de la première moitié de notre siècle, étaient employés. à cette époque, soit dans la fabrique de boutons de Paul Le Cour, soit dans l'atelier de Jean-Marie Mouterde (ils le furent successivement dans l'un et l'autre) ; ce sont eux qui

rendirent familier à Louis-Antoine le travail de la gravure[1].

Il est certain que Louis-Antoine Mouterde a gravé. Nous avons vu de lui, dans les mains de son fils Emmanuel, un médaillon d'argent, fondu et ciselé, représentant une tête de femme, d'un dessin très pur et d'une exécution excellente. Il ne reste plus aucun ouvrage qui puisse lui être attribué.

Emmanuel, bon juge en pareille matière et dont la sincérité n'est pas douteuse, a dit de son père : « Il était tout à la fois fondeur, racheveur habile et graveur remarquable[2]. »

Dans une autre circonstance, l'auteur de la médaille de Gensoul assurait que son père avait un sentiment élevé de l'art, et fût devenu célèbre comme graveur, s'il n'eût considéré comme un devoir impérieux de ne pas abandonner la conduite de sa fabrique[3].

[1] Les deux frères Galle, André et Jean-Baptiste, sont nés à Saint-Étienne; André y naquit le 28 mai 1761. Deux autres graveurs qui se sont distingués à la même époque, étaient aussi nés à Saint-Étienne et avaient fait aussi leur apprentissage dans les ateliers de ciselure d'armes : Augustin Dupré, né en 1748, mort en 1833; Rambert Dumarest, né en 1750, mort en 1806.

[2] Note manuscrite sur les Mouterde.

[3] Des médailles gravées au commencement de ce siècle et signées L. M. ne sont pas rares à Lyon, mais celles que nous connaissons ne doivent pas être attribuées à Louis Mouterde. Elles sont de Luigi Manfredini, né à Bologne en 1774, et qui fut nommé graveur de la monnaie de Milan en 1798.

Il n'est pas du reste difficile de juger de la manière de Louis-Antoine. On voit, par plusieurs des boutons qu'il a gravés [1], combien son travail était correct, élégant et fin. Pierre-Étienne Martin, en rendant un dernier hommage à l'ami qu'il avait perdu, n'a pas négligé de faire l'éloge du graveur [2].

La fortune de Jean-Marie Mouterde avait été diminuée de beaucoup par suite de réquisitions de métaux pendant le siège de Lyon; de nouvelles réquisitions de cuivre et de matériel, faites après le siège, amoindrirent encore cet avoir, et la commission révolutionnaire, en condamnant Jean-Marie à mort, prononça la confiscation de ses biens au profit de l'État. Aussitôt après l'arrestation de Mouterde, tout ce qui lui appartenait avait été mis sous séquestre, et, sans un de ses anciens collègues à la société des Artistes réunis [3], qui se porta caution, cette famille déjà si malheureuse, chassée de son domicile, aurait dû mendier un asile.

Un mois et demi plus tard, elle avait perdu son chef. Elle n'avait vécu, elle ne vécut quelque temps

[1] Les boutons à l'effigie de la Vierge, de Napoléon I^{er}, de Pie VII, de Louis XVIII.

[2] *Notice historique sur L. A. Mouterde, négociant de Lyon*, 1822, in-4°.

[3] Jean-Baptiste Volozan, fabricant de boutons.

encore, que du produit du travail du fils aîné, qui était alors ouvrier dans une fabrique de boutons.

La situation était si misérable que les représentants du peuple en mission à Lyon cédèrent aux sollicitations de Blanche Perrache, la veuve de Jean-Marie, et lui rendirent ce qui restait de la petite fortune de celui-ci[1]. Nous dirons plus loin à quelle somme cette fortune fut estimée à l'époque de la levée du séquestre.

Cette pauvre femme et ses six enfants en reprirent possession le 28 janvier 1794.

L'atelier fut rouvert ; il était dans la rue Ferrandière, au n° 38, au deuxième étage. Blanche Perrache et son fils aîné résolurent de continuer l'ancienne fabrication. Cette période de la vie de Louis-Antoine fut peut-être la plus pénible pour lui. Il ne lui fallut que deux années, mais au prix d'efforts et d'un travail que rien ne put lui faire ralentir, pour rendre cette industrie de nouveau lucrative. La réussite étant enfin assurée, il abandonna le métier de doreur-racheveur, dans lequel son père et ses aïeux avaient été renommés pour leur habileté et dans lequel il avait montré lui-même une intelligence peu commune ; il

[1] L'arrêté des représentants du peuple est du 5 pluviôse an II (24 janvier 1794).

laissa à sa mère la fabrique redevenue prospère et entreprit de son côté la fabrication des boutons.

Au dix-huitième siècle, le bouton de métal avait cessé d'être un objet de haut prix, sortant des mains de l'orfèvre ou du bijoutier ; il était devenu d'un usage général, et fut bientôt appliqué à l'habit militaire. On avait prévu, en Angleterre, ce résultat du changement dans la forme du vêtement; la confection des boutons y avait été organisée en grande manufacture et avait pris dans ce pays une importance considérable.

En 1757, Paul Le Cour, graveur et ciseleur, qui s'était marié en Angleterre et qui s'y était mis, pendant un long séjour, au courant de tous les détails de la fabrication, introduisit celle-ci à Lyon, et réussit, grâce aux privilèges qu'il obtint du roi [1], à rendre son entreprise florissante. A la Révolution, la consommation des boutons s'accrut ; le nouveau costume les rendait nécessaires, et l'état de guerre amena des demandes continuelles pour les armées.

Le moment était favorable, Louis-Antoine mit l'occasion à profit. Il avait inventé en 1795 le bouton

[1] Les principaux arrêts du Conseil d'État et de la Cour des monnaies, en faveur de la « manufacture de clinquaillerie et bijouterie » de Paul Le Cour, ont été rendus les 8 mai 1762, 5 juin 1764, 30 septembre 1766, 17 juin 1768, 13 février 1770, 7 juillet 1772 et 26 janvier 1774.

de cuivre fondu en javelle, c'est-à-dire d'une seule pièce, et ce bouton plus solide avait pris tout de suite la place du bouton façon d'Angleterre. Mouterde monta d'abord cette fabrication dans le petit atelier de la rue Ferrandière. Quand il eut remis à sa mère la conduite des travaux de fonderie et de dorure, il créa de toutes pièces, ce fut en 1796, sa propre fabrique, étant à la fois mécanicien, fondeur, graveur, doreur, vernisseur. Il n'eut pour premier capital qu'une somme de six cents francs.

Il ne put garder longtemps le secret de son invention, et tous les fabricants firent bientôt, comme lui, le bouton fondu en javelle, mais, sous le Consulat et l'Empire, aucun d'eux n'arriva au même degré de perfection et n'obtint des commandes aussi considérables. Louis-Antoine a fait la plus grande partie des boutons des uniformes de nos soldats de 1797 à 1815 ; il l'emporta toujours sur ses concurrents tant pour la modicité des prix que pour la solidité des produits, l'excellence du dessin et de la gravure.

Il avait trop d'activité pour s'en tenir à l'invention qui fit sa fortune ; il apporta à la fabrication plusieurs perfectionnements, et, s'engageant même dans une voie différente, il fit le premier des dés à coudre emboutis au balancier et piqués avec la molette.

Pendant près d'un quart de siècle, la fabrication des boutons de cuivre fut une des plus prospères à Lyon ; cette prospérité était due à la constante supériorité des procédés et des produits de Mouterde. L'honneur en revient à lui seul ; les fabricants anglais, si jaloux cependant de leur ancienne renommée et impatients d'une rivalité qu'ils ne purent dominer, lui rendirent cette justice. L'historien de l'Académie de Lyon, J.-B. Dumas, a rappelé de son côté les services que Louis-Antoine a rendus par ses inventions à son pays et à sa ville natale[1].

A cet inventeur ingénieux, à ce manufacturier infatigable[2], aux travaux duquel sa femme, non moins intelligente et non moins énergique que lui, n'est jamais restée étrangère, surtout aux temps les plus difficiles de cette entreprise hardie[3], succéda Emmanuel, son fils aîné.

[1] *Histoire de l'Académie royale des sciences, belles-lettres et arts de Lyon*, 1839, tome II, page 404.

[2] « Mouterde avait de l'esprit naturel, un jugement exquis et un génie particulier pour tous les arts mécaniques. » P.-E. Martin, *Notice*.

[3] Julie Catin, aussitôt après son mariage, tint les comptes et fit la correspondance de la fabrique naissante. L'inventeur, le manufacturier n'avait que vingt-deux ans ; sa femme, cette associée qu'aucun effort ne lassa jamais, avait quinze ans. On était de bonne heure mûr pour le travail dans un temps et dans une ville où le travail était pour chacun l'unique ressource.

MARIE-EMMANUEL MOUTERDE

Avant de parler d'Emmanuel Mouterde, nous dirons quelques mots de Marie-Emmanuel, frère de Louis-Antoine.

Marie-Emmanuel fut d'abord maître fondeur, doreur et racheveur. Louis-Antoine, nous venons de le dire, avait rouvert l'atelier à moitié vide de la rue Ferrandière; il avait relevé l'industrie paternelle qui était le seul gagne-pain de la famille. Assuré bientôt de la réussite, il remit généreusement la fabrique à sa mère, et celle-ci en garda la conduite pendant douze ans. Marie-Emmanuel avait secondé Blanche Perrache dans les dernières années, il devint son associé : l'acte est du 9 décembre 1808. Deux ans après (3 décembre 1810), cette société était dissoute ; Marie-Emmanuel continuait les travaux.

Il faisait, entre autres choses, des objets de piété, et, parmi ces objets, des médailles. Il modifia par degrés sa fabrication ; il fut fondeur et doreur de bijoux faux et ensuite bijoutier. Son atelier fut trans-

féré de la rue Ferrandière dans la rue Mercière, et de cette rue dans la rue de la Reine.

Marie-Emmanuel a, d'après le témoignage d'Emmanuel, gravé des médailles « qui n'étaient pas sans valeur. » C'étaient probablement des médailles de piété. « Comme dessinateur, il était très inégal, mais il a fait de bons ouvrages ; il gravait avec beaucoup de fermeté[1]. »

Nous connaissons une petite médaille de piété qui est signée *M. M.*, et qui a été faite certainement dans la première moitié de notre siècle. Marie-Emmanuel est le seul auquel ces initiales puissent se rapporter [2].

Avers. .*Capvt S. Anas* — M.M.
Tête de saint Anastase, vue de trois quarts, tournée vers la droite.

Revers. *S. Venan* — .M.
Saint Venant, à mi-corps, tourné à gauche, en costume de soldat romain et tenant une lance.

Collection de M. Jules Bizot, à Lyon : de cuivre, 22mm, 5.

[1] Note d'Emmanuel Mouterde.
[2] Marie-Emmanuel a signé quelquefois *Manuel Mouterde* et *M. Mouterde*.

EMMANUEL MOUTERDE

Emmanuel Mouterde est de notre temps. Il poursuivit la tâche de son père Louis-Antoine, luttant avec la vigueur d'esprit et la fermeté qui ont été un des traits de son caractère contre les difficultés inséparables des changements survenus dans les conditions de son industrie. La fabrique de boutons de métal ne pouvait plus avoir à Lyon la même grandeur que dans le passé ; Emmanuel, par sa valeur personnelle, resta jusqu'au dernier jour un grand manufacturier.

Fleury Richard et Michel Grobon, anciens amis de Louis-Antoine, décidèrent celui-ci à envoyer son fils à l'école des beaux-arts de Lyon ; Emmanuel obtint en 1820 la première mention dans la classe d'ornement.

Il était instruit ; il s'était rendu familiers les écrivains de l'antiquité, et il lui était agréable qu'on le remarquât ; il fut toujours laborieux. Il était bon, juste et dévoué ; il avait une exactitude et une probité rigoureuses. Vif, ardent, il avait en même temps une

rare droiture de jugement, qui était soutenue par la rigidité de sa vie. Il était ferme en ses opinions, tenace dans la poursuite de ses desseins. Il ne fut cependant l'homme ni d'une seule pensée ni d'une seule tâche. Avec des apparences contraires, son esprit avait une souplesse qui le rendait propre à la diversité des travaux, et l'on peut appliquer à Emmanuel ces paroles de Tite Live : « *Huic versatile ingenium sic pariter ad omnia fuit, ut natum ad id unum diceres, quodcumque ageret*[1]. »

Juge au tribunal de commerce et membre de la chambre de commerce de Lyon, maire de la commune de Saint-Didier au Mont-d'Or, artiste, fabricant, commerçant, chaque devoir fut accompli par lui avec la même résolution, la même science et le même bonheur[2].

Formé par un père qui avait été un incomparable ouvrier, Emmanuel avait été rompu à toutes les dif-

[1] Il (Caton l'ancien) avait l'esprit si souple et si propre à tout que, quoi qu'il fît, on aurait dit qu'il était né uniquement pour cela. »

[2] Juge suppléant au tribunal de commerce de Lyon en 1839 et en 1840, juge titulaire de 1841 à 1843 et de 1853 à 1856 ; membre de la chambre de commerce de 1842 à 1848, secrétaire de la chambre de commerce de 1845 à 1848 ; membre de la chambre consultative d'agriculture de l'arrondissement de Lyon ; président du conseil des directeurs de la caisse d'épargne de Lyon en 1842 ; maire de Saint-Didier au Mont d'Or de 1861 à 1870 ; chevalier de l'ordre de la Légion d'honneur le 31 octobre 1864.

ficultés de son métier. Il était de bonne trempe, comme ces maîtres lyonnais d'avant la Révolution qu'il estimait tant ; esprit, caractère et main, tout chez lui avait de la vigueur.

Bref, il avait de grandes et rares qualités, une entre autres que nous ne saurions taire, une foi religieuse profonde ; c'est dire ce qu'il fut aux heures dernières. Sa mort aura laissé un enseignement aussi fécond que sa vie.

Comme graveur, son nom vivra. La médaille à l'effigie de Gensoul restera placée au rang des bonnes pièces de notre temps.

L'œuvre d'Emmanuel Mouterde ne comprend qu'un petit nombre de pièces, parmi lesquelles nous citerons les suivantes :

PIÈCES GRAVÉES

1. Avers. Sans légende.
 Buste de Louis-Antoine Mouterde, tourné à droite.
 Sans revers.

 Collection de M. Louis Mouterde, à Lyon : d'or, 29mm, 4.

2. Avers. Sans légende.
 Buste de Louis-Antoine Mouterde, tourné à droite.

A l'exergue : *Louis | Mouterde*[1]
Sans revers.

Collection de M. Jacquet, à Lyon : de laiton, 29mm.

3. Avers. *Louis Antoine Mouterde*[2]
Buste de L. A. Mouterde, tourné à droite :
A l'exergue : *Filii mey | memoriâ*[3].
Au-dessous, une étoile.

Revers. *Ft. de bouton graveur habile mt. ae. 46 an*
Une femme en deuil est agenouillée auprès d'une colonne surmontée d'une urne cinéraire et portant l'inscription : *Hic | pater | conjux | amicus* —
Un enfant dépose une couronne sur cette tombe.
A l'exergue : 1822.

Collection de M. Louis Mouterde : d'argent, 32mm, 2[4].

4. Avers. *Jph Fernd Gensoul né à Lyon 8 janv. 1799.*
Tête de Gensoul tournée à droite.
A l'exergue : *E. Mouterde*.

Revers. *Chirurg. en chef | de l'hotel Dieu 1822-32 | Amput. du maxillaire sup. 1827 | Extirp. de la parotide 1831 | Prix Monthyon 1834 | De l'Acad. de med. de Paris 1836 | Chev.*

[1] Nous avons vu un exemplaire sur lequel la date de 1822 est gravée au-dessous du nom de Louis Mouterde.

[2] L'avers est le même que celui des numéros 1 et 2. Le poinçon est le même ; le coin en creux a été retouché.

[3] Emmanuel a mis ces paroles dans la bouche de son père.

[4] Il y a des exemplaires de bronze et d'autres de cuivre rouge.

Légion d'honneur 1838 | *Mort le 4 novembre* 1858.

Collection de M. Louis Mouterde : d'argent et de bronze, 53ᵐᵐ, 8.

PIÈCES MODELÉES

5. Avers. Sans légende.

Buste de Alexandre-Pierre-François-Barthélemy Monmartin, tourné à gauche.

Sans revers.

Médaillon sans cadre, fondu.

> Appartenant à M. Alfred Monmartin, à Lyon : de bronze, 180ᵐᵐ dans le sens vertical et 67ᵐᵐ dans le sens horizontal.

6. Avers. Sans légende.

Buste de Robert-François-Victor-Édouard Bizot, tourné à gauche.

Sans revers.

Médaillon sans cadre, fondu.

> Appartenant à Mᵐᵉ veuve Victor Bizot, à Lyon : de bronze, 175ᵐᵐ (il y a deux états).

7. Avers. Sans légende.

Buste de Mᵍʳ Pavy, premier évêque d'Alger, tourné à gauche [1].

[1] Mᵍʳ Pavy avait été vicaire à l'église Saint-Bonaventure et professeur à la Faculté de théologie de Lyon. Il porte, sur le médaillon, la simarre de professeur.

Sans revers.

Médaillon sans cadre, fondu, fait vers 1846.

Collection de M. Louis Mouterde : de bronze, 131mm.

8. Avers. Sans légende.

Buste de Jacques Bodin, président du tribunal de commerce de Lyon, tourné à gauche.

Sans revers.

Médaillon avec cadre, uni, fondu.

Collection de M. Louis Mouterde : de plomb, 115mm; de bronze, 122mm.

9. Avers. Sans légende.

Buste de M. H. Jayr, préfet du département du Rhône (de 1840 à 1847), tourné à gauche.

Sans revers.

Médaillon sans cadre, fondu, retouché après la fonte.

Appartenant à M. René Mouterde, à Lyon : de bronze, 146mm; appartenant à M. H. Jayr : de bronze, 148mm.

Parmi les médailles de piété qui sont sorties du burin d'Emmanuel, nous en signalerons une qui a été faite avec un soin particulier et qui mérite d'être conservée ; elle fut frappée en 1863 à l'occasion de la dédicace de l'église de Saint-Didier[1].

[1] La nouvelle église de Saint-Didier fut élevée grâce aux efforts persévérants d'Emmanuel Mouterde.

10. Avers. *Notre Dame de S. Didier au Mont d'Or p. p. n.*

Buste de la Vierge, tourné à gauche.

A l'exergue : *E. Mouterde. f.*

Revers. Dans le champ : *Templum | donis et pietate | erectum sacravit | et Mariæ virgini | dicavit | Maur. de Bonald | lugd. archiep. | 26 juillet 1863*[1].

> Collection de M. Louis Mouterde : de bronze (avec bélière) ovale, 37mm, 7 dans le sens vertical, 23mm, 2 dans le sens horizontal.

Nous ne nous arrêterons pas aux ouvrages qui ne sont que des études ; ceux que nous avons mentionnés suffisent à donner la mesure de l'artiste. L'œuvre entier fait plus que de rappeler l'ancien élève de l'école des beaux-arts ; il dénote un sentiment juste de l'art, et montre combien les procédés matériels de l'art étaient familiers à Emmanuel. Modelage en cire, modelage en terre, fonte, réparage, gravure de poinçons, gravure de coins en creux, ont été tour à tour pratiqués par lui, et il a autant excellé à produire un relief extrême par un modelage et une fonte habile-

[1] On peut citer encore la médaille suivante, quoique l'exécution soit moins bonne :

Avers. *Tu nostra pax et gloria salve.*

La Vierge assise, avec Jésus enfant et le petit saint Jean.

Revers. Le monogramme A M au milieu de sept étoiles.

Collection de M. Louis Mouterde : de cuivre (avec bélière), 41mm, 1.

ment conduits, qu'à donner à sa taille, comme dans la médaille de Gensoul, une fermeté dans le travail et une sévérité dans la forme qu'il est peu commun de trouver réunies. Tous les portraits, modelés ou gravés, ont été faits de mémoire ; on s'est toujours accordé à les trouver ressemblants, mais il n'était pas dans le tempérament d'Emmanuel de donner à ces petites pièces le fini et la correction qui auraient tant ajouté à leur prix. Les médaillons sont restés en quelque sorte à l'état d'ébauches.

LOUIS-ANTOINE-JEAN MOUTERDE

Emmanuel a été un graveur amateur, artiste, bien doué, mais peu patient et assez inégal. A vrai dire, il s'est fait lui-même. Louis-Antoine-Jean Mouterde, son cousin-germain, non moins bien doué, a été formé à une autre école ; il a été, de 1830 à 1833, élève de Jacques-Jean Barre, qui fut graveur général des monnaies. Il avait les aptitudes diverses qu'exige l'art difficile de la gravure en médailles, et il est à

regretter que les travaux de l'industrie ne lui aient pas permis de s'y attacher davantage. La médaille à l'effigie de Jacquard, gravée en 1834, et le médaillon à l'effigie de l'abbé Mouterde, fait en 1835, sont ses meilleurs ouvrages.

Son œuvre se compose d'une trentaine de pièces ; voici celles qui sont, à différents titres, dignes de remarque :

PIÈCES GRAVÉES

1. Avers. *Jph. Chle. Jacquard né a Lyon le 9 juillet 1752.*

 Au bas : *Mort a Oulins* (sic) *le 7 août 1834.*
 Tête de Jacquard tournée à droite.
 Au dessous : *L. Mouterde f.*

 Revers. Deux rameaux de chêne formant couronne.
 Dans le champ : *Au | citoyen | utile.*

 Musée d'art et d'industrie de Lyon : de bronze, 42mm, 5[1].

2. Avers. *Bonne foi et justice.*

 La Justice assise, tenant la balance et appuyée sur la table de la loi.
 Au bas, à gauche : *L. Mouterde f.*

[1] Le poinçon de l'avers et les coins appartiennent à la Chambre de commerce de Lyon.

Revers . *Tribunal* | *de commerce* | *de Lyon.* | MDCCCXXXV.

Collection de M. Louis Mouterde : d'argent, 32mm, 8.

3. Avers. *Assiduis honor*
Écusson aux armes de Lyon surmonté d'une couronne murale.
Au-dessous : *L. Mouterde. f.*

Revers. Deux rameaux de chêne formant couronne.
Dans le champ : *Conseil* | *municipal* | *de la* | *ville de* | *Lyon* | 1838

Musée de Lyon : d'argent, 34mm, 5.

4. Avers. *Visitation* (Étoile.)
La Vierge et sainte Anne en pied.

Revers. (Étoile.). *Je suis chretienne* (Étoile.)
Sainte Blandine.
Sainte Blandine en pied, vue de face, tenant une palme dans la main droite.
A l'exergue : *L. M.*
Cœur avec bélière, entouré d'une guirlande de laurier serrée et attachée avec des bandelettes[1].

Collection de M. Jules Bizot : de cuivre, 36mm, 8 dans le sens vertical et 34mm, 9 dans le sens horizontal.

[1] Nous signalons cette médaille, parce qu'elle est d'un dessin élégant et d'un travail très fin. M. L.-A.-J. Mouterde a gravé un assez grand nombre de médailles de piété ; elles sont signées *L. M.*

PIÈCES MODELÉES

5. Avers. Sans légende.
 Buste de Jacquard, tourné à droite [1].
 Au bas, à droite : *L Movterde Fecit* | 1834
 Sans revers.

 Musée de Lyon : de bronze, 145mm [2].
 Musée d'art et d'industrie de Lyon : de bronze, 129mm.
 Collection de M. Eugène Bizot, à Lyon : de bronze 137mm, 5.

6. Avers. *J. B. M. Vianney. curé d'Ars*
 Buste de l'abbé Vianney, la tête vue de face et tournée un peu vers la gauche.
 A l'épaule : *L. M.*
 Sans revers.
 Médaillon fondu.

 Appartenant à M. L.-A.-J. Mouterde : de bronze, 154mm.

7. Face. Sans légende.
 Buste de Mme veuve Victor Bizot (Jeanne-Marie Mouterde), la tête tournée à gauche.

[1] M. L.-A.-J. Mouterde fit le médaillon et la médaille de Jacquard, à la demande de Jacquard qui posa plusieurs fois dans ce but et qui mourut deux jours après l'achèvement du travail. Le médaillon présente la seule effigie authentique de Jacquard. Il a été réduit au moyen du tour pour faire la médaille citée plus haut (n° 1), et Foyatier en fit usage pour modeler la tête de la statue qui a été élevée sur la place Sathonay, à Lyon.

[2] Cet exemplaire, qui fait partie de la collection de Rosaz, porte la légende suivante qui est gravée : *Jh. Chles. Jacquard, né a Lyon le 9 juilt.* 1752.

A l'exergue : *L. Mouterde Fecit.* | .1833.

Sans revers.

Médaillon sans cadre, fondu.

Appartenant à Mme veuve Victor Bizot : de bronze, 180mm dans le sens vertical, et 140mm dans le sens horizontal.

8. Avers. Sans légende.

Buste de l'abbé Antoine-Étienne-Emmanuel Mouterde, tourné à gauche.

A gauche : *Ls. Mouterde fecit* | 1835

Sans revers.

Appartenant à Mme veuve Victor Bizot : de bronze, 178mm dans le sens vertical et 135mm dans le sens horizontal. Collection de M. Louis Mouterde : de bronze, 188mm sur 144mm.

9. Avers. *Emmanuel Mouterde* | 1836

Buste de Marie-Emmanuel Mouterde, tourné à droite.

A l'exergue : *Louis outerde fecit.*

Sans revers.

Médaillon entouré d'une couronne de laurier.

Collection de M. Louis Mouterde : de bronze, 129mm.

10. Avers. *François Verrier.*

Buste de François Verrier, tourné à gauche.

A l'exergue (tracé à la pointe) : *L. Mouterde fecit* | 1845

Sans revers.

Médaillon avec cadre, fondu.

Appartenant à M. L.-A.-J. Mouterde : de bronze, 152mm.

11. Avers. *Elizabeth Scipion*

Buste d'Élisabeth Scipion, tourné à gauche.

A l'exergue : *Charly aout* 75

Sans revers.

Médaillon fondu.

Appartenant à M. L.-A.-J. Mouterde : de bronze, 154mm.

Ces pièces étaient à peu près inconnues, et le nom du graveur était oublié. Cependant le médaillon de l'abbé Mouterde fait honneur à son auteur, et la médaille à l'effigie de Jacquard, qui eût gagné à être exécutée avec plus de largeur, n'en est pas moins un ouvrage qui a une réelle valeur.

Louis-Antoine-Jean est le dernier des Mouterde qui ait signé un médaillon ou une médaille.

III

JEAN-MARIE MOUTERDE, FONDEUR ET GRAVEUR

Le 15 octobre 1770, Jean-Marie Mouterde, après avoir vu son chef-d'œuvre agréé par les juges-gardes de la communauté, reçut ses lettres de maîtrise de « fondeur, bossetier, doreur et graveur sur métaux. »

Il eut des commencements difficiles. Cinq ans après son établissement, quand il se maria, il n'avait encore que quatre-vingts livres pour toute fortune, et sa femme, Blanche Perrache, qui appartenait à la

famille du sculpteur, mais qui n'était alors que batteuse de paillettes, ne lui apporta qu'une dot de deux cents livres.

Quelque petit que fût cet avoir, Jean-Marie était plein de confiance. Il élargit l'industrie que son père avait exercée ; il fut plus hardi que celui-ci, il fut aussi plus heureux, et, peu d'années après, il avait déjà un matériel qui était assez important pour l'époque : laminoir, découpoir, étampes, balanciers, etc. Quoique près d'un siècle nous sépare de lui, nous savons quelle vie de labeur a été la sienne. Il a été de ceux qui ouvrent au travail des voies nouvelles.

Il a fait des ouvrages en repoussé. Le métier de bossetier avait été pratiqué anciennement à Lyon et avec quelque éclat ; au quinzième et au seizième siècle, les *batours de loton* et les bossetiers lyonnais, rivaux des dinandiers flamands et allemands, n'étaient pas moins renommés que ceux-ci. Jean-Marie Mouterde essaya de remettre le repoussé en faveur ; il ne paraît pas qu'il y ait réussi, car il porta bientôt toute son activité sur la fonderie.

La fabrique d'ornements d'église, faits de cuivre doré, argenté ou verni, avait pris à Lyon, au dix-septième siècle, une importance qu'elle conserva pen-

dant tout le dix-huitième siècle, et cela explique le grand nombre de sculpteurs qui travaillèrent à Lyon pendant tout ce temps. Les églises des Flandres, d'Italie et d'Espagne tiraient alors de Lyon une partie de leur matériel religieux.

Jean-Marie fut un des maîtres fondeurs, racheveurs et doreurs les plus occupés. Il faisait, pour les grandes maisons qui avaient entrepris le commerce de ces objets, des statues, des croix, des chandeliers, des tabernacles, de grands médaillons.

Il a fondu, en 1778, deux grands médaillons de bronze pour la chapelle de l'hôtel de ville de Lyon[1].

Il faisait aussi des médailles de piété; le goût en était alors très répandu. Cette partie de son industrie devait avoir de l'importance, puisque Jean-Marie Mouterde a eu, au même moment, deux graveurs attachés à son atelier. Les deux frères Galle, André et Jean-Baptiste, ont été en effet employés par lui pendant quelque temps.

Notre fondeur gravait lui-même. « Mon grand-père, a écrit Emmanuel, a gravé de sa main les coins de médailles de religion. »

Nous montrerons bientôt quelle part prit Jean-

[1] Archives de la ville de Lyon, série CC.

Marie aux essais de monnayage du métal de cloche pur. Inventeur du procédé, il en régla l'application et conduisit les travaux de la fonte et du monnayage. De plus, il travailla à la gravure de quelques-uns des coins des pièces d'essai. Nous l'avons appris par un des écrits du temps ; après avoir rappelé que Mercié avait été chargé de graver les coins, l'écrivain (qui paraît avoir été le secrétaire de la société des Artistes réunis) a ajouté ces mots : « Mercié fut aidé en cela par Mouterde. »

Il serait peu facile d'établir la part qui revient à Mouterde dans ces ouvrages, cependant on peut circonscrire les recherches. Le coin à l'effigie de Vienno est de ce graveur; la pièce à l'effigie de Mirabeau et celle à la tête de la Liberté ont été signées par André Galle ; l'écusson aux armes de Lyon est de Droz ; la pièce au lion est dans la manière de Mercié. L'essai d'assignat au coq est la seule pièce qu'on ne sache à qui attribuer.

Jean-Marie Mouterde a fait œuvre de graveur en cette occasion ; c'est la seule chose que nous puissions affirmer.

Il n'a pas été seulement l'homme actif, habile dans son art, doué du génie de l'invention, tel que ses travaux nous le montrent; il avait une autre valeur.

Il avait conquis l'estime et la considération de ses concitoyens à ce point qu'il fut élu commandant du bataillon de la section de la rue Thomassin (c'était le quartier qu'il habitait).

Mouterde n'était pas novice au métier des armes. Il avait passé par tous les grades, soit dans la milice bourgeoise (les anciens pennonages), soit dans la garde nationale.

Il était caporal en 1788[1], sergent en 1789, premier sergent et ensuite sous-lieutenant à la deuxième compagnie en 1790[2], sous-lieutenant et ensuite lieutenant à la première compagnie en 1791, capitaine de la même compagnie en 1792.

Il combattit, le 29 mai 1793, à la tête de son bataillon contre les troupes de la Commune. Il fut un des plus résolus pendant tout le temps du siège ; il est cité parmi les plus braves avec de Plantigny, de

[1] Le bataillon du quartier de la rue Thomassin, dont Mouterde faisait partie, avait le drapeau, comme la cocarde, jaune, noir et blanc. Le drapeau était coupé par une croix blanche ; on voyait au milieu un vaisseau éclairé par un soleil. Dans chacun des angles supérieurs était une L couronnée ; dans l'un des angles inférieurs était un lion rampant, et dans l'autre angle une tour. La devise était : *Terrâ marique lucet*.

[2] Le bataillon (c'était le 15ᵉ) n'avait plus le même drapeau. Le nouveau drapeau était blanc. On y voyait une tour élevée sur un roc, et, devant cette tour, un lion tenant sous une patte le livre de la Constitution. Au-dessus, un soleil d'or et deux L couronnées. A chaque coin, une fleur de lis d'or. La devise était : *De la nouvelle loi je suis le défenseur*.

Melun, Bayle, de Clermont-Tonnerre, Besson, etc. La commission militaire et le conseil général de la Commune l'avaient confirmé dans le grade de commandant de bataillon sectionnaire.

Nous parlerons plus loin des essais de monnaie obsidionale dont il s'occupa.

C'est pour avoir pris à la défense de Lyon la part que nous avons dite que, après la prise de la ville, Jean-Marie fut arrêté et emprisonné. Son arrestation eut lieu le 20 brumaire « an II de la République une, indivisible et démocratique », comme le porte le mandat d'arrêt (10 novembre 1793).

Le lendemain, sa femme et ses enfants étaient expulsés de leur domicile [1], et les scellés étaient mis sur les portes du logement et de l'atelier, en vertu d'un arrêté des représentants du peuple. Mais Mouterde avait des amis dévoués. Plusieurs s'offrirent comme cautions. Les scellés furent levés ; le séquestre les remplaça, mais Blanche Perrache ne fut plus sans asile.

Les habitants du quartier étaient restés attachés à Jean-Marie Mouterde, et cet attachement avait chez eux assez de force pour que, dans un temps où la pitié pour les proscrits était tenue à crime, ils se

[1] « Blanche Perrache fut jetée sans aucune ressource sur le pavé de la rue avec ses sept enfants. » E. Mouterde, *Not. sur la famille Mouterde.*

soient efforcés de le sauver. Ils auraient probablement réussi à le faire oublier dans sa prison sans la nouvelle dénonciation que fit Achard, le démagogue forcené : « Je vous dénonce, écrivit-il à la Commission révolutionnaire....., un nommé Mouterde, commandant du même bataillon (le bataillon de la section de la rue Thomassin) pendant tout le tems du siège et pour lequel la section s'employ encore [1]. »

Achard a daté sa dénonciation dans les termes suivants : « A Ville affranchie, ce 4ᵉ nivôse l'an 2 de l'ère républicaine et de la mort des riches. » On lit au dos de cette pièce les mots : « Pronte justice. »

Le surlendemain, le 6 nivôse (26 décembre 1793), Jean-Marie Mouterde était, dans la même journée, jugé, condamné à mort et guillotiné sur la place des Terreaux. Le jugement de la Commission révolutionnaire est signé par Parein, président, Lafaye aîné, Brunière, Corchaux et Fernex, juges [2].

On a vu plus haut que, pris de pitié pour le sort de Blanche Perrache, les représentants du peuple avaient cédé à ses prières et l'avaient remise en possession de ce qui restait de l'avoir de son mari [3].

[1] Archives du Rhône.
[2] Archives du Rhône.
[3] Arrêté des représentants du peuple du 5 pluviôse an II (24 janvier 1794).

L'inventaire, dressé le 9 pluviôse an II (28 janvier 1794), montre la situation que cette faveur faisait à la pauvre veuve.

L'actif représentait 26,290 livres 1 sol 6 deniers[1]; il comprenait pour 17,901 livres 5 sols de marchandises, d'ustensiles de travail [2] et de mobilier. Le passif était de 23,119 livres 4 sols 6 deniers. Le solde était donc de 3,171 livres 11 sols. Mais, à l'actif, on avait porté pour leur valeur nominale toutes les créances, et nous apprenons par l'inventaire lui-même que les créances présumées irrecouvrables montaient à 3,481 livres 18 sols 6 deniers!

La ruine était complète. C'était pour arriver à ce triste résultat qu'on s'était épuisé en sollicitations et en efforts, et cependant la famille ne désespéra pas. Elle avait enfin la libre disposition des instruments de travail, elle était maîtresse de son foyer; le fils aîné, Louis-Antoine, devait bientôt la sauver et la relever.

[1] Nous ignorons quelle fut l'importance des réquisitions qui eurent lieu pendant le siège et dans les trois mois qui suivirent la prise de Lyon, mais nous savons que, en janvier 1794, on enleva, en une fois, plus de douze mille livres de cuivre pour la fabrication de sabres, et, en une autre fois, toutes les chaudières et les bassines, pour la fabrication du salpêtre.

[2] On y remarque des outils pour la gravure et des « caisses à moulles. »

IV

LES ESSAIS DE MONNAYAGE
DU MÉTAL DE CLOCHE PUR FAITS A LYON
PAR MERCIÉ, MATHIEU ET MOUTERDE

En 1790, pour remédier à la pénurie de la monnaie de cuivre, l'Assemblée constituante ordonna de fondre les cloches que la suppression des couvents rendait inutiles, et de convertir en monnaie le métal provenant de cette fonte; mais ce métal était trop cassant et le monnayage présentait trop de difficultés pour qu'il fût possible de mettre à exécution sur une grande échelle le décret de l'Assemblée.

Celle-ci invita « les artistes, les métallurgistes et

les fondeurs à faire des essais sur la matière des cloches [1] », et promit une récompense à l'inventeur d'un procédé de monnayage du métal de cloche pur.

Le procédé fut trouvé par Jean-Marie Mouterde, et l'application en fut faite par lui-même.

Mouterde eut, dit-on, l'idée de soumettre le métal de cloche à une longue fusion, de le couler dans des moules de fer enduits de sanguine et chauffés fortement avant la coulée, de le laminer pendant qu'il était rouge, et de frapper le flan après que celui-ci avait été de nouveau chauffé au rouge cerise, suivant les uns, simplement réchauffé suivant les autres.

Le monnayage devait être fait au moyen d'un puissant balancier qui serait mis en mouvement par le courant du Rhône, et c'est en effet dans ces conditions qu'il eut lieu pendant les essais.

Dans les mains de Jean-Marie Mouterde, le procédé eut un plein succès.

Nous n'avons donné de l'invention que ce qui est resté dans les souvenirs des descendants de Jean-Marie, et ce qui était probablement connu de son temps. Mais est-ce bien là toute l'invention ? il est

[1] Rapport de Lecouteulx de Canteleu fait le 11 juin 1790 au nom du comité des finances.

permis d'en douter. Le procédé, introduit à titre d'essai, tel qu'on croyait le connaître, dans les autres fabriques, ne donna pas les mêmes résultats que dans l'atelier de l'inventeur.

Ce secret si bien gardé a été l'objet de recherches; il ne paraît pas qu'il ait été découvert.

Le métal de cloche pur, après une fusion prolongée, était refroidi, recuit, laminé à la chaleur rouge, enfin frappé soit à la chaleur rouge, soit « à une chaleur médiocre[1]. » On ne sait rien de plus. Nous verrons plus loin qu'on ne pouvait se servir que de coins faits avec de l'acier anglais, lequel avait été préparé par une méthode que nous ignorons et dont Mathieu était l'auteur.

Albert Barre, le graveur général des monnaies, qui avait en ces matières une grande compétence, a fait la remarque que, à la monnaie de Lyon, en 1853, le bronze monétaire était laminé à la chaleur rouge, que le flan découpé dans la lame était porté de nouveau au rouge en vases clos, et était ensuite refroidi brusquement[2]. On se trouvait très bien à la monnaie

[1] Comme Jean-Marie Mouterde l'a dit dans une de ses notes.

[2] Jean-Marie Mouterde avait fait l'expérience de ces alternatives de refroidissement et de recuit en vue d'autres opérations de son métier, entre autres pour l'argenture au mat. (*Livre des secrets*, manuscrit de J.-M. Mouterde.)

de Lyon de cette ancienne et singulière pratique lyonnaise[1].

Le seul fait certain, c'est que Mouterde, ouvrier fort habile, rompu à ces tours de main qui conduisent quelquefois à des résultats inexpliqués, a soumis le métal de cloche à une préparation particulière et a obtenu des monnaies d'essai bien supérieures à toutes les autres qui étaient alors frappées ou coulées, supérieures aussi à celles qu'on fit de métal de cloche un peu plus tard.

Mouterde s'était attaché à faire de métal de cloche *pur* des médailles frappées au balancier ; il est le premier qui ait fait des essais dans cette direction. Tous ceux qui avaient cherché à résoudre le problème s'étaient arrêtés au procédé le plus simple, au moulage, avec ou sans addition de cuivre au métal. L'abbé Rochon[2], qui s'est occupé avec le plus d'ardeur de ces recherches, avait conclu à l'adoption d'une monnaie moulée[3]. On connaît les *dizains* qui furent le produit de ses essais.

[1] Notre ami Albert Barre, qui nous a fourni de nombreux renseignements sur ces essais de monnayage, a cherché, à plusieurs reprises, mais en vain, à découvrir le secret de Mouterde. Barre est mort le 29 décembre 1878.

[2] Alexis-Marie de Rochon, physicien et navigateur, né en 1741, mort en 1817.

[3] *Aperçu présenté au comité des monnoies de l'Assemblée natio-*

DU MÉTAL DE CLOCHE PUR

Un ami de Mouterde, Mercié, graveur qui avait été attaché à la fabrique de boutons de Paul Le Cour[1], eut foi dans la valeur de l'invention du fondeur lyonnais. Il prit à sa charge la dépense des travaux, et c'est en son nom seul qu'il fit les premières démarches.

Dans la séance de l'Assemblée nationale du 22 mai 1791, il fut question, pour la première fois, « des essais faits par des artistes (de Lyon) sur la matière des cloches. »

Le 4 juin 1791, Mercié présenta deux pièces d'essai, ainsi qu'un mémoire « sur le moyen de réduire les cloches en monnoie [2].

Voici la note que nous avons trouvée à ce sujet dans les pièces manuscrites d'après lesquelles le procès-verbal de la séance a été rédigé :

« L'Assemblée a reçu avec satisfaction les deux

nale, des avantages qui peuvent résulter de la conversion du métal de cloche en monnoie moulée, pour faciliter l'échange des petits assignats, par l'abbé Rochon. Paris, 1791. In-8°.

[1] Le Mercié dont il s'agit ici est Claude-Antoine Mercié, né à Gray en 1751; il épousa à Lyon, en 1798, Marie-Antoinette Beaujelin, et mourut à Lyon en 1812. Il y avait alors à Lyon un autre graveur du nom de Mercié : François-Joseph Mercié. Celui-ci est né à Paris en 1751, a épousé Jeanne-Françoise Duvauchet, et est mort à Lyon en 1805.

[2] Il est probable que Mercié a pris soin de ne pas décrire exactement dans son mémoire ce moyen, puisque celui-ci est resté à peu près ignoré. La commission des monnaies (c'était une commission spéciale instituée par l'Assemblée, nommée par le gouvernement, et qu'il ne faut pas confondre avec le comité des monnaies de l'Assemblée) n'a pas connu le procédé.

médailles de métal de cloche[1] frapées par le sieur Mercier, artiste et mécanicien de la ville de Lyon, et a ordonné que les médailles, ainsi que le mémoire qui les accompagnoit, seroient renvoyées à son comité de monnoye[2]. »

Nous n'avons pas trouvé ce mémoire dans les papiers du comité des monnaies.

L'excellence du procédé lyonnais était démontrée par la première pièce d'essai, et cependant, le 20 juin 1791, Milet de Mureau, député de Toulon, proposa encore à l'Assemblée d'ordonner la fabrication d'une monnaie de métal de cloche moulée. Rochon, au contraire, qui avait fait faire à Lyon une partie de ses précédents essais, et qui était au courant des travaux récents, abandonna son système de monnaie moulée et se montra partisan du monnayage au balancier. Il rapporte qu'il fit frapper à Lyon des *dizains* « de la même façon que font les artistes de Lyon », mais sans arriver à la même perfection qu'eux, « faute certainement d'une connoissance complète du procédé. »

Ces nouveaux *dizains* ne sont pas rares, et l'on

[1] Il s'agit sans doute, soit de deux exemplaires de la médaille n° 1, soit d'un exemplaire de la médaille n° 1 et d'un exemplaire de la médaille n° 3 du catalogue des pièces d'essai.

[2] Archives nationales, C 1, 691. — *Procès-verbal de l'Assemblée nationale*, tome LVIII, pages 12 et 13, 4 juin 1791.

voit, d'après leur nature, que Rochon, ayant dû renoncer à l'emploi du métal de cloche pur, avait essayé de le rendre moins cassant en y ajoutant du cuivre[1].

Le comité des monnaies n'adopta pas le projet présenté par Mercié et ne tint pas les essais pour décisifs; il encouragea Mercié à poursuivre ses travaux.

La certitude d'arriver à une entière réussite des essais et l'espoir d'obenir le privilège d'un monnayage spécial du métal de cloche pur amenèrent la formation d'une société. Cette société prit le nom de *Société des artistes réunis de Lyon ;* elle se proposa d'exploiter les inventions de Mouterde et de Mathieu, et fut dirigée par trois de ses membres, par Mercié, Mathieu et Mouterde.

Mathieu[2] fut chargé de la partie mécanique ; Mercié de la gravure des coins, et Mouterde de la fonte, du monnayage et de la conduite de la fabrication. Ce dernier s'occupa également de la gravure.

La réussite du monnayage, ou plutôt la possibilité

[1] Les *dizains* de l'abbé Rochon, coulés ou frappés, sont de trois grandeurs. Les uns ont de $33^{mm},6$ à 34^{mm}, les autres de $32^{mm},6$ à 33^{mm} ou 28^{mm} de diamètre. Ils ont un large liséré lisse au bord. A l'avers, 1791 ou 17·91 dans une couronne de chêne. Au revers : *Métal de cloche;* au milieu du cercle, *Dixain*, et au-dessous du cercle, une fleur de lis.

[2]. Étienne-Emmanuel Mathieu, fabricant de boutons. Il signait *Étienne Manuel Mathieu.*

d'un monnayage à chaud régulier, dépendait de la qualité des coins. Mathieu avait trouvé le moyen de préparer l'acier d'Angleterre de manière à le rendre propre à leur confection. Les Artistes réunis regardaient ce procédé « comme une des parties les plus essentielles de leur invention[1]. »

Mercié, qui était le véritable fondateur de l'entreprise, paraît en avoir été le principal directeur. Les *coulées* furent toujours faites par les soins et en la présence de Mouterde, qui s'attacha à garder le secret de l'invention.

S. Linger, Jolivet, André et Jean-Baptiste Galle, Volozan, faisaient partie de la Société.

La Société poursuivit activement ses premiers travaux et présenta plusieurs pièces d'essai à l'Assemblée nationale en 1791 et en 1792. Ces pièces étaient de beaucoup supérieures à celles qui étaient faites dans les diverses fonderies par le procédé du moulage. Mais les artistes lyonnais n'obtenaient aucune décision en leur faveur ; on verra plus loin contre quelle opposition ils avaient à lutter. Déjà, le 2 août 1791, la commission des monnaies s'était prononcée

[1] Extrait du registre de la commission des monnaies, 27 juin 1791.
— *Réponse des Artistes réunis*, etc., 23 novembre 1792.

contre le monnayage à chaud. Elle avait objecté que le monnayage ne pouvait être rapide, par suite de la nécessité d'entretenir les flans au degré de chaleur convenable, et que les carrés étaient promptement détrempés par la chaleur provenant de la température des flans [1].

Les Artistes réunis revinrent à la charge, et, dans la séance du 4 août 1792, trois d'entre eux présentèrent, au nom de leur Société, une nouvelle pétition.

« Les sieurs S. Linger, Mathieu et Jolivet, de Lyon, tant en leur nom qu'en celui de plusieurs autres artistes, exposent qu'ils ont inventé la méthode de faire l'emploi du métal de cloches en monnoie sans aucun alliage ; ils déposent sur le bureau six pièces différemment frappées de ce métal. Ces pièces sont le fruit de leur invention.

« L'Assemblée renvoie leur pétition et les six pièces au comité des assignats et monnoies, pour en faire le rapport le plus tôt possible [2]. »

Dans l'exposé qu'ils avaient fait le 4 août à l'Assemblée nationale, les Artistes réunis avaient dit : « Nous sommes parvenus à frapper des monnoies de

[1] Bibliothèque nationale, manuscrits, fonds français, n° 7778, 1791.
[2] *Procès-verbal de l'Assemblée nationale*, tome XI, page 583, 4 août 1792. On y lit *Slinger*, au lieu de *S. Linger*.

métal de cloches, sans qu'il soit besoin d'employer aucun alliage, et sans se servir des balanciers, moutons, laminoirs, découpoirs et autres machines dispendieuses, employées jusqu'à ce jour dans les hôtels des monnoies. »

L'ensemble des procédés fut « confié et développé » au comité des assignats.

Un nouveau mémoire fut présenté à ce comité le 14 août, et les Artistes réunis remirent, le 17 août, aux commissaires de la Trésorerie nationale, une note sur leurs propositions.

L'Assemblée avait voté, dans la séance du 6 mai 1791, l'émission, jusqu'à concurrence de cent millions de livres, d'assignats de cinq livres, en remplacement d'assignats de mille et de deux mille livres, pour une somme égale. La présentation des monnaies d'essai des Lyonnais suggéra l'idée de faire des assignats de métal et non pas de papier, et de les faire de métal de cloche.

Linger, Mathieu et Jolivet adressèrent, le 20 août 1792, au représentant du peuple Reboul, que le comité des assignats avait chargé de faire le rapport sur leurs propositions, des observations contre ce projet qui avait de nombreux partisans :

« Le projet dangereux d'assignats métalliques,

disaient-ils, doit être à jamais rejetté, pour ne s'attacher qu'à la monnoie ordinaire, fabriquée avec la matière des cloches. En effet, cette matière appartenant à la nation, ne pouvant être convertie directement en monnoie réelle, n'est point dans le cas de devenir représentative... »

Dans un deuxième mémoire, qui porte la même date (20 août), les Artistes réunis demandèrent « que les pièces à frapper fussent en rapport avec la monnoie courante et non pas avec les assignats. »

Le comité des assignats prit enfin un parti, et la beauté des pièces d'essai eut pour résultat de modifier ses premières résolutions qui n'avaient pas été favorables aux pétitionnaires. Ceux-ci avaient obtenu l'appui de Roland, qui était alors ministre de l'intérieur

Reboul présenta son rapport dans la séance du 25 août.

« On ne peut se faire une idée exacte des avantages que le procédé présente, dit-il, qu'en voyant les belles médailles qui en sont déjà le résultat. »

Le comité proposa de faire fabriquer une « monnoie de billon qui seroit intermédiaire entre les billets de dix sous et les pièces d'un sou et de deux sous. » Il recommanda de « combiner le titre et le poids de

cette monnoie, de manière que sa valeur fût en rapport avec celle de l'assignat plutôt qu'avec celle de la monnoie métallique. »

Le rapporteur terminait par ces paroles : « L'excellence des procédés employés par les artistes de Lyon, et l'extrême difficulté d'imiter les résultats qui en proviennent, nous a fait penser qu'on pouvoit les employer utilement à fournir ce que nous pouvons attendre de la monnoie de billon. »

Dans la même séance, le 25 août, l'Assemblée nationale vota successivement les deux décrets qui lui étaient présentés par le comité des assignats et monnaies.

« L'Assemblée nationale, considérant que les circonstances réclament la prompte émission d'une monnoie qui serve d'intermédiaire entre les petites coupures d'assignats et les espèces provenant jusqu'à ce jour de la fonte des cloches, décrète qu'il y a urgence. »

Tel est le premier décret.

Le second décret contenait les dispositions relatives à l'émission et à la fabrication de cette monnaie. Voici quelques-uns des articles :

« Article Ier. — Les sieurs Mercier, Mathieu, Mouterde et autres artistes réunis de la ville de Lyon,

sont autorisés à fabriquer, pour le compte de la nation, des espèces de bronze, aux prix et conditions qui seront déterminés par le pouvoir exécutif.

« Article II. — Lesdites espèces seront divisées en pièces de cinq sous et de trois sous.

« Article IV. — Les unes et les autres (pièces) représenteront d'un côté le buste de la Liberté, sous les traits d'une femme aux cheveux épars, ayant à côté d'elle une pique surmontée d'un bonnet. La légende renfermera ces mots : *Égalité, Liberté*.

« Article V. — Le revers représentera une couronne de chêne, dans laquelle sera inscrite la désignation de la somme représentée par chaque pièce.

« Article VI. — La date de l'ère de la liberté sera placée à côté de la tête, et le millésime du côté du revers.

« Article X. — Les carrés seront fournis par les dits artistes, à qui le graveur général fera la remise des poinçons nécessaires [1]. »

La loi fut expédiée au ministre des contributions publiques, Clavière, qui la transmit à la commission des monnaies, et, quoique le ministre fût décidé à

[1] *Procès-verbal de l'Assemblée nationale*, tome XIII, pages 310 à 313, 25 août 1792. — *Moniteur*, 1792, no 240, 27 août 1792.

faire opposition à l'exécution du décret, celui-ci fut promulgué le 31 août 1792, « l'an 4ᵉ de la liberté. »

Les Artistes réunis de Lyon n'étaient pas prêts alors à commencer le monnayage.

Dans une lettre du 30 juillet 1792, le précédent ministre des contributions publiques, Beaulieu, écrivait aux administrateurs composant le directoire du département de Rhône-et-Loire, que « pour accélérer la conversion des cloches disponibles en espèces [1], ils pourroient recevoir des soumissions des Artistes de Lyon », si ceux-ci voulaient se livrer à ce travail. Les installations n'étaient pas achevées ; la réponse fut négative. C'était moins d'un mois avant le vote du décret.

La fabrication des flans de métal de cloche était faite à cette époque à Roanne par un entrepreneur, Joseph Alcock, qui alliait le cuivre au métal de cloche [2].

Clavière était résolu à faire écarter le projet de la société lyonnaise, et, quoique celle-ci fût toujours soutenue par Roland, il demanda à l'Assemblée le

[1] Il s'agissait des monnaies du type ordinaire.

[2] Joseph Alcock était en même temps fabricant de boutons ; il avait établi sa fabrique à Roanne sous Louis XVI. Celle de Paul Le Cour, à Lyon, avait été fondée en 1757, et celle de Hide, Sanche et Cⁱᵉ, à la Charité-sur-Loire, en 1766.

rappel de la loi du 25 août. Son premier mémoire à l'Assemblée porte la date du 16 septembre 1792.

L'Assemblée ne voulut pas entendre la lecture de ce mémoire, et le renvoya au comité des monnaies et assignats.

Les Artistes réunis ne perdaient pas de temps. Mathieu et Jolivet, que leurs associés de Lyon avaient rappelés à Lyon à plusieurs reprises pour les aider dans les travaux d'installation, quittèrent Paris le 11 septembre. Le 5 et le 6 septembre, ils avaient comparu, avec Linger, devant la commission générale des monnaies, qui était contraire à leurs propositions. Linger resta à Paris, et continua la lutte avec énergie.

Dans la séance du 18 septembre 1792, la question revint devant l'Assemblée. L'Assemblée maintint sa précédente décision. Elle apporta des changements à l'article II du décret du 25 août, en ce sens seulement qu'elle ordonna l'émission de pièces de deux et de quatre sous, au lieu de pièces de trois et de cinq sous. Elle affirma, par le considérant du décret relatif à la déclaration d'urgence [1], sa confiance dans

[1] « Considérant qu'entre tous les procédés propres à convertir en monnoie le métal des cloches, il convient de choisir les plus parfaits et les plus économiques... »

le procédé lyonnais, et prescrivit que le décret du 25 août fût exécuté « sans délai, sous la responsabilité du ministre des contributions publiques [1]. » Le même jour, la loi était promulguée.

L'Assemblée avait décrété, le 2 septembre 1792. la fabrication de pièces de métal de cloche de trois et de six deniers, au type qui avait été fixé par la loi du 25 août; ce même décret du 2 septembre fait mention de pièces de douze et de vingt-quatre deniers, ou d'un sou et de deux sous. Cette dernière loi n'était pas applicable à la fabrication des Artistes réunis de Lyon.

Pressée par le vote des décrets du 25 août et du 18 septembre 1792, menacée d'en perdre le bénéfice par suite de l'opposition de Clavière, la Société lyonnaise s'était mise en mesure d'entreprendre le monnayage, et, en octobre 1792, elle adressa une pétition aux administrateurs du département, à l'effet d'obtenir des cloches. Dans un supplément à cette pétition. Volozan, secrétaire de la Société, annonçait que celle-ci avait fait choix pour son établissement d'une partie de la nouvelle douane à Lyon [2].

[1] *Moniteur*, 1792, n° 264, 20 septembre 1792.
[2] Archives du département du Rhône.

Le directoire du département fit droit à la demande. Son arrêté est du 10 octobre 1792 [1].

Le ministre des contributions publiques refusa son approbation à cet arrêté. Il exprima aux administrateurs du département son étonnement de les avoir vus prendre l'engagement de tenir à la disposition de Mercié, Mathieu et Mouterde, les cloches jugées inutiles, ces cloches appartenant aux municipalités. « Comment est-il possible de remettre à ces artistes, pour convertir en monnoie pour le compte de la nation, des cloches qui n'appartiennent pas à la nation ? Au reste, ajoutait Clavière dans sa lettre, j'ai mis sous les yeux de la Convention nationale les inconvéniens et les dangers des décrets des 25 août et 18 septembre ; le comité des assignats et monnoies doit en faire incessamment son rapport [2]. »

En effet, Clavière, qui avait présenté, le 5 octobre 1792, à la Convention le compte rendu de l'administration des finances, lui avait demandé, à la suite de son compte rendu, de rapporter les deux décrets du 25 août et du 18 septembre. C'était précisément

[1] L'arrêté vise « la pétition des sieurs Mercier, Mathieu, Mouterde et autres artistes réunis de la ville de Lyon.

[2] Archives du Rhône ; lettre datée de Paris, le ... octobre 1792 (la date est restée en blanc).

au moment où les Artistes réunis étaient enfin prêts ; leur commissaire, Linger, le constate dans son mémoire du 13 octobre : « Les Artistes réunis, dit-il. avoient les aciers fondus pour les carrés, les machines étoient montées[1]. »

Clavière poursuivait ses desseins avec fermeté. Les artistes lyonnais le dénoncèrent à la Convention et l'attaquèrent devant elle, « pour leur avoir fait éprouver des traitemens pleins d'humiliation et d'injustice, pour avoir cherché à faire révoquer deux décrets rendus en leur faveur... »

Leur pétition fut déposée dans la séance du 14 octobre 1792, et fut renvoyée au comité des assignats et monnaies. On cita de nouveau avec éloges, en cette occasion, l'art avec lequel les Artistes réunis de Lyon fondaient et frappaient « sans alliage la matière rebelle des cloches[2]. »

Clavière envoya à la Convention un nouveau mémoire, le 17 octobre, et la commission des monnaies publia, le 24 octobre, le rapport que le ministre lui

[1] *Précis historique sur la découverte des Artistes réunis de Lyon, pour frapper la matière des cloches sans addition ; sur les décrets de 25 août et 18 septembre 1792, qui ont adopté cette découverte ; et sur les entraves redoublées qu'éprouve l'exécution de ces deux loix.* A Paris, de l'imprimerie du cercle social, 1792. In-4º.

[2] *Moniteur*, 1792, nº 289, 15 octobre 1792.

avait demandé au lendemain du vote de la loi du 25 août.

Nous n'avons pas découvert ces deux mémoires, mais il est facile de juger, par la réponse des Artistes réunis, de la vigueur et même de la violence avec lesquelles leur projet était attaqué.

Linger a donné, dans une réplique datée du 11 novembre, quelques extraits des mémoires de ses adversaires.

« Prendra-t-on pour modèle, disait Clavière, la monnoie des artistes de Lyon? La Convention voudra-t-elle que la liberté sociale, qui doit faire régner les loix et l'harmonie, soit figurée par une tête de bacchante? »

Linger se borna à répondre que Galle avait dessiné et gravé la pièce d'essai « d'après la médaille faite par Dupré, goûtée par Franklin et adoptée par les États-Unis d'Amérique », et que « cet emblème avait été choisi par le comité des assignats. »

La commission des monnaies faisait, de son côté, l'exposé suivant :

« A peine avoit-on proposé, et bien long-tems avant qu'il n'eût été décrété, que les cloches inutiles seroient converties en monnoies, on vit accourir à Paris des artistes de divers lieux, qui offroient de faire cette

conversion d'après des modes de monnoies et des méthodes de fabrication plus relatives à leurs intérêts particuliers qu'au bien de la nation.

« On comptoit au nombre de ces artistes, des Lyonnois, qui présentèrent des médailles de pur métal de cloches, imitant imparfaitement le bronze antique, ayant l'empreinte de la tête de Léonard de Vinci.

.

« On opposoit..... que cette monnoie noire n'étoit pas digne du peuple françois.

« On rejetta donc, et certainement avec sagesse, la proposition de cette monnoie.

« Depuis trois mois, on a renouvelé les tentatives, pour faire adopter cette même monnoie, et des artistes, venant encore de Lyon, sont parvenus à faire rendre le décret du 25 août [1]. »

« C'est la première fois, répondit Linger, que j'entends parler de la médaille frappée par des artistes de Lyon avec l'empreinte de la tête de Léonard de Vinci. »

Il est évident que la commission des monnaies voulait parler de la pièce que Mercié avait présentée le 4 juin 1791, et qui portait l'effigie de Hubert

[1] Mémoire du 24 octobre 1792.

Vienno. L'erreur de la commission vient peut-être de ce que les premières épreuves d'essai ne portaient pas de légende à l'avers.

« La seule médaille que les Artistes réunis aient encore mise au jour, ajoutait Linger, représente le buste de Mirabeau ceint de la couronne civique. Cette médaille, je l'ai présentée le 4 août 1792 à l'Assemblée législative, et le 14 octobre à la Convention nationale.

« Nos pièces ne sont pas noires, ainsi que le prouvent les médailles de Mirabeau et de la Liberté, qui seront distribuées avec ce mémoire [1]. »

On s'étonne que Linger ait nié la fabrication de monnaies d'essai autres que celles à l'effigie de Mirabeau; ce fait ne pouvait pas être contesté. On n'est pas moins surpris de voir Linger révoquer en doute l'émission de pièces d'essai noires. Il existe encore des exemplaires à l'effigie de Mirabeau, au lion, au coq, à la tête de la Liberté, qui sont revêtus d'une belle patine noire. Cette patine a été donnée au moyen d'un vernis dont Jean-Marie Mouterde avait le secret.

Mouterde, on l'a vu plus haut, était doreur et ver-

[1] Linger, Mémoire présenté à la Convention, daté du 11 novembre 1792.

nisseur sur métaux. Il est possible que, pour ne pas livrer des monnaies dont la couleur ne pouvait être uniforme, par suite de différences dans la composition du métal de cloche, les artistes lyonnais aient fait des essais de vernissure. Cette couleur ou ce vernis noir était solide. Dans le *Livre de secrets pour la dorure, couleur et vernis,* que Jean-Marie Mouterde a laissé [1], on trouve des recettes pour la mise du cuivre en couleur à la cire.

Le 13 novembre 1792, les députés et commissaires de la Convention nationale à Lyon, Boissy, Vitet et Alquier, allèrent voir (nous citons leur témoignage) « la machine construite sur le Rhône par les citoyens Mercié, Mathieu, Mouterde et autres associés, pour obtenir de l'Assemblée nationale le droit de convertir le métal des cloches en monnoie. Là, nous avons vu, disent Boissy, Vitet et Alquier, une machine simple, ingénieuse et propre à exécuter ce qu'ils (les Artistes réunis) ont déjà proposé à la Convention nationale. Le métal des cloches, sans aucune addition, y est frappé et changé en monnoie et en médailles [2]... »

[1] Ce livret manuscrit est conservé par M. Louis Mouterde, arrière-petit-fils de Jean-Marie.

[2] Cette déclaration a été publiée dans le mémoire suivant : *Réponse des Artistes réunis de Lyon, aux trois Mémoires présentés par le Ministre des contributions publiques à l'Assemblée législative et à la*

La Société lyonnaise agissait à la fois à Paris et à Lyon. Elle décida les administrateurs du district de Lyon à saisir des cloches et à les lui livrer pour les convertir en monnaie. Le Directoire du département de Rhône-et-Loire s'émut de cette saisie, qu'il se montra disposé à attribuer à une erreur, et dont il demanda la levée immédiate; mais les administrateurs du district répondirent, le 2 janvier 1793, que « ce n'est pas par erreur qu'ils ont fait arrêter les cloches »; qu'ils les retiennent « en exécution de l'article 7 du décret du 25 août 1792 et du décret du 18 septembre, et qu'aucun décret n'ayant annulé ces lois, ils prétendent en assurer l'exécution[1]. »

Mercié, Mathieu et Mouterde avaient envoyé une nouvelle pétition à la Convention, et, le lendemain du jour où les administrateurs du district de Lyon s'étaient prononcés si hautement en leur faveur, le 3 janvier 1793, la Convention ordonnait qu'il lui fût fait un rapport sur les réclamations des Artistes réunis de Lyon. Nous n'avons trouvé aucune trace de ce rapport, aucune mention d'une décision en leur faveur.

Convention nationale; pour faire révoquer les deux loix des 25 août et 18 septembre 1792, qui ordonnent la fabrication des monnoies avec la pure matière des cloches (par S. Linger, 23 novembre 1792). In-4º de 42 pages.

[1] Archives du Rhône.

Ce n'est que six mois plus tard, le 27 juin 1793, que la Convention alloua aux Artistes réunis une indemnité « pour livraison de leurs machines propres à monnoyer le métal de cloche [1]. »

En fait, malgré les décrets, malgré la bonne volonté du comité des assignats et monnaies, les inventions de Jean-Marie Mouterde et de ses associés ne furent pas appliquées au monnayage du métal de cloche. Les inventeurs ne reçurent pas de récompense, et la Société lyonnaise n'eut l'indemnité dont nous venons de parler que sous la condition de la cession de son matériel. Nous ne connaissons pas la quotité de cette indemnité [2]. Aucune des monnaies dont l'émission avait été ordonnée par les décrets du 25 août et du 18 septembre 1792 ne fut frappée.

Les Artistes réunis de Lyon avaient fait, à différentes reprises, pour les présenter à l'Assemblée nationale, et plus tard à la Convention nationale, plusieurs pièces d'essai qui ont été conservées.

[1] *Catalogue raisonné des monnaies nationales de France*, par Guillaume Conbrouse. Paris, MDCCCXXXIX. Tome II, page 97.

[2] On a prétendu à tort que cette entreprise, qui échoua si malheureusement, avait enrichi Jean-Marie Mouterde. Celui-ci n'avait, avant le siège de Lyon, qu'une fortune bien modeste, et il était ruiné à l'époque de sa mort. C'est un chétif mobilier que celui qui est décrit dans l'inventaire dressé lors de la levée du séquestre.

Ces pièces, toutes de métal de cloche, sont au nombre de dix-huit.

Quinze ont été frappées avec des coins qui ont été faits par les Artistes réunis de Lyon, ou qui, comme le coin de Hubert Vienno, ont été à leur usage exclusif.

Les autres pièces ont été frappées avec des coins qui avaient eu précédemment une autre destination.

La première épreuve qui fut faite du procédé de Mouterde le fut avec un coin d'avers qui avait été acheté à Vienne par Mercié.

L'avers est à l'effigie de Hubert Vienno ; il est de la main de ce graveur qui vivait à Lyon dans la seconde moitié du xviie siècle [1]. Le revers porte l'inscription suivante : « Pièce de pure matière de cloche, frappée au balancier par Mercié, graveur et mécanicien à Lyon. »

Cette pièce est la plus ancienne de la suite des pièces d'essai.

Mercié, qui était alors seul en nom, présenta cette pièce à l'Assemblée nationale le 4 juin 1791, et fit des démarches auprès des membres du comité des monnaies. Le comité ne paraît pas s'être montré fa-

[1] Hubert Vienno a épousé à Lyon Marguerite Marin, et a eu d'elle neuf enfants, nés de 1671 à 1683. Il est mort à Lyon le 24 février 1704.

vorable à cette sorte de monnaie; cependant il invita Mercié à continuer les essais, et lui fit délivrer les coins dont nous parlons ci-après [1].

Ces coins, dont le coin d'avers, daté de 1791, porte deux écussons séparés par une épée droite, sont, dit-on, les premiers qui aient été faits pour les essais à Paris du monnayage au balancier du métal de cloche.

Mercié n'avait à cette époque que le coin d'avers de Vienne; il avait reçu les *carrés* précédents pour en faire usage dans le cours des essais. Il est évident qu'on ne frappa à leur empreinte qu'un nombre très petit de pièces de métal de cloche pur, car nous n'en avons encore vu qu'une seule. Il y a bien, dans les collections, des pièces de ce type, d'ailleurs rares, mais elles ne sont pas de métal de cloche pur.

Nous avons trouvé, dans les papiers relatifs aux essais faits à Lyon, une note ainsi conçue :

« Il convient retenir les pièces de pure matière de cloches frappées avec les carrés des médailles de Mirabeau.

« Carrés de Montagny.

« Carrés de la médaille d'avril. »

[1] La décision du comité porte que « le comité s'entremettra » pour faire délivrer à Mercié « les carrés de la pièce ci-devant faite pour les essays de conversion du métal de cloche en monnoie frappée. »

Montagny [1] avait fait, en 1791, une médaille de Mirabeau, avec la devise : « Je poursuivrai les factieux partout. » C'est elle sans doute que la note désigne, car de cette médaille il existe un exemplaire de métal de cloche pur frappé.

Aussitôt après la mort de Mirabeau, André Galle grava à Lyon une médaille à l'effigie du grand orateur. Au revers était gravée l'inscription suivante : « Honoré Riquetti-Mirabeau a mérité les honneurs décernés par la nation aux grands hommes qui ont bien servi la patrie. — Ass. nat. III avril MDCCXCI » [2].

Cette médaille doit être la « médaille d'avril » dont il a été parlé plus haut. Il est probable que Mercié, ami de Galle, s'est servi de ces coins au début des essais ; toutefois nous ne connaissons aucun exemplaire de métal de cloche pur.

Une réaction violente se produisit bientôt contre Mirabeau, et l'on s'explique que Mercié ait *retenu* celles des pièces d'essai qui étaient des médailles faites naguère en l'honneur du célèbre tribun.

Les pièces frappées avec les coins des Artistes réunis de Lyon sont toutes de métal de cloche pur. Plu-

[1] Pierre-Antoine Montagny, graveur.
[2] Le décret de l'Assemblée nationale est du 4 avril 1791.

sieurs cependant sont, soit de métal de cloche avec alliage, soit de bronze, soit de cuivre ; ces dernières pièces ont été faites après la dissolution de la Société avec ceux des coins qui avaient été conservés. Ce sont surtout les pièces aux armes de Lyon ou au lion, qu'on trouve faites de métal de cloche non pur, de bronze ou de cuivre [1].

Nous n'avons découvert dans les papiers de la Société lyonnaise aucune mention d'essais qu'elle aurait faits en employant le métal de cloche avec alliage. Ce qui nous porte à penser que Mouterde n'a jamais frappé que des pièces de métal de cloche pur, c'est que, dans un des mémoires que les Artistes réunis envoyèrent à l'Assemblée nationale à l'appui d'une de leurs pétitions, ils insistaient sur cette considération que, « n'ayant fait jamais et ne devant faire jamais emploi que de pure matière de cloches », ils avaient obtenu la certitude et pouvaient donner l'assurance que ce métal, devenant plus dur par leur procédé, acquiert sous un balancier puissant un grain fin et uni, d'aspect particulier, qui permet de le distinguer des autres alliages. Linger, leur commissaire, a

[1] Les coins des pièces au lion et aux armes de Lyon existent encore, et l'on s'en est servi, il y a quelques années, pour frapper des exemplaires, les uns de bronze, les autres de cuivre.

dit aussi : « La matière des cloches a toujours été frappée par nous sans aucun alliage. »

Quatre graveurs ont travaillé à la gravure des coins : Mercié, Mouterde, Galle et Droz.

Le coin de l'avers des pièces à l'effigie de Vienno est l'œuvre de ce graveur; cela a été dit précédemment.

Deux coins sont de la main d'André Galle. Le coin d'avers, à l'effigie de Mirabeau, n'a pas été fait, comme on l'a vu plus haut, pour les essais de monnayage. Le poinçon a été gravé pour la médaille qui fut frappée à l'occasion du décret du 4 avril; il a servi à faire des creux dans l'un desquels on a gravé une légende différente. Une autre matrice n'a pas de légende. Ces coins ne sont pas signés. Le coin d'avers à la tête de la Liberté et le coin de revers à la couronne de chêne ont été gravés aussi par Galle. Galle s'est conformé, dans le dessin, aux prescriptions des articles IV et V du décret du 25 août 1792; il s'est inspiré d'une médaille qu'Augustin Dupré avait gravée pour les États-Unis [1]. Le coin d'avers est signé.

Le coin d'avers aux armes de Lyon est signé par

[1] Avers. *Libertas . americana.* A l'exergue : *4 juil. 1776.*
Revers. *Non sine Diis animosus infans. Dupre f.*
Musée de Lyon : de bronze, 42mm, 6.

Droz. Jean-Pierre Droz[1] était employé dans la fabrique de Mathieu Boulton, à Soho, près de Birmingham, en Angleterre, quand eut lieu le concours qui fut ouvert, conformément au décret de l'Assemblée nationale du 9 avril 1791, pour le dessin et la gravure des monnaies et la place de graveur général des monnaies. Droz vint à Paris pour prendre part à ce concours, dans lequel Augustin Dupré l'emporta.

Nous avons dit que Mercié et Mouterde ont travaillé à la gravure des coins des pièces d'essai. Mercié s'était même réservé l'exécution des coins. Il était graveur habile ; une médaille à l'effigie de Bonaparte, premier consul, et la médaille gravée à l'occasion du mariage de Napoléon avec Marie-Louise, montrent quel était son talent. Le coin d'avers au lion est certainement de sa main. Quel est l'auteur du coin d'avers au coq? quel est le graveur des coins de revers? nous l'ignorons.

[1] Né à la Chaux-de-Fond en 1746 et mort en 1823.

V

CATALOGUE DES PIÈCES D'ESSAI FAITES DE MÉTAL DE CLOCHE PUR A LYON

— Avril et mai 1791 —

1. Avers. *Hvb. Vienno cela. lvg.*
 Buste de Hubert Vienno, tourné à gauche.

 Revers. Dans le champ : *Pièce | de pure | matière de cloche, | frapée au balancier | par Mercié graveur | et mécanicien | a Lyon.*
 Très rare.

 Musée de Lyon, 41mm, 8[1]. Collection de M. Marc Fabre, à Paris, 41mm, 3 (très bel exemplaire).

[1] Les exemplaires pour lesquels nous n'indiquons pas la nature du métal sont de métal de cloche pur.

Hennin, *Histoire numismatique de la révolution française*, 1826, page 190, planche XXVII, n° 289. *Trésor de numismatique*, médailles françaises, Révolution, page 38, planche XXXII, n° 4.

« Un des associés (de la société des Artistes réunis de Lyon), dit Hennin, étant, en 1791 à Vienne en Dauphiné, trouva, parmi de vieilles ferrailles, un ancien coin de médaille, représentant un buste d'homme, sans aucune inscription [1]. Un savant du pays annonça, sans qu'on sache sur quel fondement, que ce portrait était celui de Humbert II, dauphin de Viennois [2].....

« Sur cette allégation, on ajouta au coin une inscription relative, et la Société de Lyon s'en servit pour frapper des médailles en métal de cloche » [3].

Hennin ajoute que le coin est d'un assez beau travail, et paraît avoir été gravé dans le dix-septième siècle.

Toutefois il a lu la légende comme il suit : *Hubertus Viennonensis. Cælatum Lugduni* (Humbert de Viennois. Gravé à Lyon).

Hennin avait assigné au coin une date qui n'était pas très éloignée de la date véritable, mais l'explication qu'il

[1] C'est Mercié qui trouva et acheta à Vienne le coin à l'effigie de Vienno.

[2] Humbert II fut le dernier dauphin indépendant, celui qui, par le traité du 31 mars 1349, fit cession de ses États au roi de France, en en faisant un apanage des fils aînés de France.

[3] On nous a assuré avoir vu à Lyon un exemplaire de métal de cloche pur à l'effigie de Vienno, sans légende et sans revers. Cette pièce a échappé à nos recherches.

a rapportée est inexacte. L'effigie est celle de Hubert Vienno, graveur lyonnais, qui vivait à Lyon dans la seconde moitié du dix-huitième siècle[1].

La légende doit être lue de la façon suivante : *Hubertus Vienno, cælator*[2] *lugdunensis* (Hubert Vienno, graveur lyonnais).

La gravure du poinçon de l'avers est l'œuvre de Vienno.

Il y a au musée de Lyon, dans la collection de S.-L. Rosaz, une plaque circulaire d'étain de 44mm,4 de diamètre, sur laquelle sont gravés au trait, d'un côté l'avers, et de l'autre côté le revers de cette pièce d'essai :

Avers. *Hvb. Vienno cela. lvg.*

Buste de Vienno, tourné à gauche.

Revers. Dans le champ : *Pièce | de pure | matiere de cloche | frapée au balancier | par Mercic graveur | et mecanicien | a Lyon.*

2. Avers. *Je poursuivrai les factieux partout.*

Buste de Mirabeau, tourné à gauche.

A la tranche du bras : *Montagny.*

Revers. *La nation la loi* 1791

Au-dessous, *Metal de cloche*

[1] Voir à la page 67.
[2] *Cælator*, ciseleur, graveur.

Entre deux rameaux de chêne et d'olivier, deux écussons séparés par une épée droite avec le bonnet de la Liberté à la pointe. A gauche, l'écu de France surmonté de la couronne royale ; à droite, un écu avec la légende : *Notre union fait notre force* — et un faisceau dans le champ (Cet écu est surmonté d'une couronne de chêne).

<div style="text-align:center">Collection de M. Marc Fabre : de métal de cloche pur, 36^{mm} ; de métal de cloche allié, 37^{mm}, 5.</div>

3. Avers. *Le Demosthenes françois.*

Tête de Mirabeau couronnée de laurier et tournée à gauche.

A l'exergue : *Galle. f.*

Revers. Dans le champ : *Honoré | Riquetti-Mirabeau | a mérité les honneurs | décernés par la nation | aux grands hommes | qui ont bien servi | la patrie. | —Ass. nat. | III. avril.* M.DCC.XCI

D'argent, de bronze, de métal de cloche allié[1], 36^{mm}, 5.

Hennin, page 150, planche XXIII, n° 210. *Trésor*, méd. franç., Révolution, page 34, planche XXX, n° 5. *Histoire métallique de Lyon*, planche VI, n° 44.

[1] Nous ne connaissons pas d'exemplaire de métal de cloche pur.

DE MÉTAL DE CLOCHE PUR 77

D'après Hennin[1], cette pièce serait « la première que les Artistes réunis de Lyon firent frapper. »

Il est probable que Mercié, qui avait à sa disposition les coins de Galle, en a fait usage ; nous ignorons si la pièce ci-dessus est celle qu'il présenta avec la pièce à l'effigie de Vienno (n° 1), à l'Assemblée nationale le 4 juin 1791[2].

— Juin ou juillet 1791 —

4. Avers. 1791 *Métal de cloche*

> A gauche, un écusson aux armes de France surmonté de la couronne royale; à droite, un écusson sur lequel est un faisceau et qui est surmonté d'une couronne de chêne. Entre les deux écussons, une épée nue, droite, portant à la pointe le bonnet de la Liberté. En bas, une branche de chêne et une branche d'olivier entourent les écussons.

> Revers. Dans une couronne de chêne : *La | nation | la loi | le roi*

> De métal de cloche pur, de métal de cloche allié.

> L'exemplaire de métal de cloche pur que possède

[1] Page 151.
[2] Mercié présenta deux pièces d'essai à l'Assemblée nationale. Voir aux pages 47 et 48.

M. Legras, à Paris, est le seul qui paraisse être de fabrique lyonnaise[1].

Hennin, page 189, pl. XXVII, n° 288. *Trésor*, méd. franç., Révolution, page 38, pl. XXXII, n° 5.

— De juillet a décembre 1791 —

5. Avers. *Hvb. Vienno cela. lvg.*

Buste de Vienno, tourné à gauche.

Même avers que le n° 1.

Revers. Légende circulaire : (Deux petites feuilles de vigne et trois points). *Louis XVI roi des Francois* (deux petites feuilles de vigne et trois points)

En bas : 1791.

Dans le champ : *Pure | matière de cloche, frapée | par Mercié, Mathieu et | Mouterde, | a Lyon.*

Musée de Lyon, 39mm, 4 (très bel exemplaire).

Très rare.

M. Jacquet, à Lyon, possède un exemplaire de cuivre rouge (38mm, 6).

Hennin, page 191, pl. XXVII, n° 290. *Trésor*, méd. franç.,

[1] Nous avons vu chez MM. Rollin et Feuardent, à Paris, un exemplaire ayant 30mm de diamètre et 5 millimètres d'épaisseur.

Révolution, page 38, pl. XXXII, n° 3. *Histoire métallique de Lyon*, pl. VI, n° 42.

6. Face. *Hvb. Vienno cela. lvg.*

Buste de Vienno, tourné à gauche.

Revers lisse.

Musée de Lyon, 41mm, 1. Collection de M. Marc Fabre, 41mm, 8; collection de M. Eugène Bizot, à Lyon, 40mm, 2 (pièce mal frappée).

7. Avers. *Assignat de 5lt hypothéqué sur les biens nationaux* (fleuron)

Coq tourné à gauche et tenant avec une patte le bonnet de la Liberté.

Revers. Légende circulaire : (Deux petites feuilles de vigne et trois points) *Louis XVI roi des Francois* (deux petites feuilles de vigne et trois points). En bas : 1791

Dans le champ : *Pure | matière de | cloche, frapée | par Mercié, | Mathieu et | Mouterde, | a Lyon*

Même revers que le n° 5.

La tranche est à fines cannelures, et porte en relief l'inscription : (fleuron) *La nation* (deux fleurons) *la loi et le roi*

Cabinet de France, 38mm, 3 [1]. Musée de Lyon, 38mm, 3 (très

[1] Un second exemplaire, qui est au cabinet de France, a 37mm, 9 dans le sens vertical et 38mm, 3 dans le sens horizontal.

bel exemplaire avec patine noire). Collections : de M. Marc Fabre, 38ᵐᵐ, 3 (bel exemplaire); de M. Louis Mouterde, 37ᵐᵐ, 8 (avec patine noire); de M. Jules Bizot, à Lyon, 37ᵐᵐ, 2 [1].

Hennin, page 223, pl. XXXI, n° 338. Pillart, Planches pour l'*Histoire métallique de Lyon* qui n'a pas été publiée, pl. VI, n° 43. G. Conbrouse, *Catalogue raisonné des monnaies nationales de France*, tome II, page 29, n° 33. H. Hoffmann, *Les monnaies royales de France*, page 208, pl. CXVIII, n° 80.

8. Avers. (Deux petites feuilles de vigne et trois points) *Louis XVI roi des Francois* (deux petites feuilles de vigne et trois points) (sur une couronne circulaire de métal)

Au bas : 1791

Au centre, imprimée sur une rondelle de parchemin, une gravure en taille-douce représentant le buste de Louis XVI tourné à droite.

Revers. *Assignat de* 5 ᵗ *hypothéqué sur les biens nationaux* (fleuron) (sur la couronne circulaire de métal)

Au centre, imprimée sur une autre rondelle de parchemin, une gravure en taille-douce représentant

[1] Les deux exemplaires du cabinet de France et les exemplaires des collections de M. Louis Mouterde et de M. Jules Bizot n'ont rien à la tranche.

une couronne de chêne, au milieu de laquelle on lit : *Cinq livres*.

Au-dessus et autour de la couronne de chêne, sont frappés à sec les mots : (Deux petites feuilles de vigne et trois points) *La France sauvee* (deux petites feuilles de vigne et trois points) — Le relief en est très faible.

La tranche est à fines cannelures et porte en relief l'inscription : (fleuron) *La nation* (deux fleurons) *la loi et le roi*

Musée de Lyon : de cuivre rouge, 38mm.

M. Marc Fabre possède deux exemplaires (38mm, 7), M. de Liesville un exemplaire (38mm, 8), et M. Ch. Penchaud un exemplaire (38mm, 6) de cette pièce; mais ces exemplaires sont de bronze ou de cuivre rouge.

Cette pièce a été faite de métal de cloche pur, mais nous n'avons vu aucun exemplaire de ce métal.

Hennin, page 224, pl. XXXI, n° 339. *Hist. métall. de Lyon*, pl. VI, n° 46. G. Conbrouse, *Catalogue raisonné*, 2° partie, page 29, n° 34, pl. LXXXVI. H. Hoffmann, page 208, pl. CXVIII, n° 79.

9. Avers. (Deux petites feuilles de vigne et trois points) *Louis XVI roi des Francois* (deux petites feuilles

de vigne et trois points) (sur la couronne circulaire de métal)

En bas : 1791

Le centre du cercle est uni.

Revers. *Assignat de* 5 lt *hypothéqué sur les biens nationaux* (fleuron) (sur la couronne circulaire de métal)

Le centre du cercle est uni, mais, dans le haut, en demi-cercle, on lit, gravée avec un faible relief, l'inscription suivante : (Deux petites feuilles de vigne et trois points) *La France sauvee* (deux petites feuilles de vigne et trois points) [1].

La tranche est cannelée finement ; les mots : (fleuron) *La nation* (deux fleurons) *la loi et le roi* sont en relief.

Très rare.

Collection de M. Marc Fabre, 38mm, 3.
Non décrite par Hennin.
H. Hoffmann, page 208, pl. CXVIII, n° 81.

Cette pièce serait la même que la précédente, si celle-ci avait l'inscription : *La France sauvee* —

[1] Il est à remarquer que l'inscription : *La France sauvée* et les petites feuilles de vigne (qui sont d'un travail très fin) sont exactement reproduites en faible relief et à sec sur la rondelle de parchemin placée au revers de la pièce n° 8.

gravée sur le métal[1]. Dans ce cas, le n° 9 ne différerait du n° 8 que par l'absence des deux rondelles de parchemin.

— Juin et juillet 1792 —

10. Avers. *Honore Riquetti Mirabeau.*

Tête de Mirabeau couronnée de laurier et tournée à gauche [2].

Revers. Dans le champ : *Pure | matière de | cloche frappée | par Merciér, | Mathieu, Mouterde, | et autres | artistes | réunis, à Lyon.* | M.DCC.XCII

Cabinet de France, 34mm, 2 (avec patine noire). Musée de Lyon, 34mm, 2. Collections : de M. Marc Fabre, 34mm, 3 (avec patine noire) ; de M. de Liesville, à Paris, 34mm, 1 ; de M. Louis Mouterde, à Lyon, 34mm, 1 ; de M. Jules Bizot, 33mm, 9.

Hennin, page 251, pl. XXXV, n° 365. *Trésor*, méd. franç., Révolution, page 43, pl. XXXVI, n° 6.

11. Avers. Sans légende.

[1] Il faudrait, pour s'en assurer, enlever une des rondelles de parchemin, ce que la rareté de la pièce n'a pas permis de faire.
[2] Le coin à l'effigie de Mirabeau, avec la légende : *Honore Riquetti Mirabeau.*, est au musée de Lyon.

84 PIECES D'ESSAI

Écusson aux armes de Lyon (fleurs de lis au chef) [1].

A l'exergue : *Droz. f.*

Revers. Dans le champ : *Pure | matière de | cloche, frapée | par Mercié, | Mathieu et | Mouterde, | a Lyon.*

Cabinet de France, 31mm, 8 [2].
Non décrit par Hennin.

12. Avers. Sans légende.

Lion, tourné à gauche, ayant la patte gauche de devant posée sur un écusson ovale sur lequel on lit les mots *La loi*

Revers. Dans le champ : *Pure | matière de | cloche, frapée | par Mercié, | Mathieu et | Mouterde, | a Lyon.*

Même revers que le n° 11.

Musée de Lyon, 31mm, 5 (avec patine noire) [3].
Hennin, page 274, pl. XXXIX, n° 400. *Trésor*, méd. franç., Révolution, page 45, pl. XXXVIII, n° 5.

[1] Le dessin de l'avers de cette pièce est, à peu de chose près, celui de l'avers du jeton des agents de change de Lyon fait en 1773; il a été reproduit à l'avers des médailles gravées en 1790, l'une par Galle et l'autre par Dumon, à l'occasion de la fête de la fédération à Lyon.

[2] Les exemplaires qui sont au cabinet de France, ainsi que dans les collections de M. Marc Fabre et de M. de Liesville, sont de bronze.

[3] Les exemplaires qui sont au cabinet de France et dans la collection de M. Fabre sont de bronze (32mm, 31mm, 9, 31mm, 8).

13. Avers. Sans légende.

Écusson aux armes de Lyon.

A l'exergue : *Droz f.*

Même avers que le n° 11.

Revers. Sans légende.

Lion, tourné à gauche, ayant une patte posée sur un écusson ovale sur lequel on lit les mots *La loi*

Ce revers forme l'avers du n° 12.

Cabinet de France : de bronze, 32^{mm}, 1 [1].
Non décrit par Hennin.

14. Avers. *Liberte françoise*

Buste de la Liberté, la tête tournée à gauche, les cheveux épars, ayant sur l'épaule la pique surmontée du bonnet.

Sur la tranche du cou : *Galle*
A l'exergue : *L'an I. de la. R. F.*

Revers. On lit dans le champ, entre deux rameaux de chêne formant couronne : *A la | Convention*

[1] L'exemplaire du cabinet de France est de bronze, nous en avons vu un de métal de cloche pur, et nous ignorons dans quelles mains il se trouve aujourd'hui.

nationale, | *par les* | *artistes reunis* | *de Lyon.* | *Pur metal* | *de cloche* | *frappe en* | MDCCXCI.

Cabinet de France, 39^{mm}, 38^{mm}, 9, 38^{mm}, 8. Musée de Lyon : 39^{mm}, 2 (avec patine noire), 39^{mm}, 2 ; Musée d'art et d'industrie de Lyon, 39^{mm}. Collections : des PP. jésuites, à Lyon, 39^{mm}, 1 (avec patine noire), 39^{mm}, 1 ; de M. Marc Fabre, 39^{mm}, 1 et 38^{mm}, 2 (avec patine noire), 39^{mm}, 1 et 38^{mm}, 7 ; de M. de Liesville, 38^{mm}, 8 ; de M. Jarry, 39^{mm}, 1 (avec patine noire) ; de M. Louis Mouterde, 39^{mm} (avec patine noire), 38^{mm}, 8 ; de M. Jules Bizot, 39^{mm}, 1 (avec patine noire), 39^{mm}.

Les meilleurs exemplaires ont de 4 à 5 millimètres d'épaisseur ; plusieurs ont une patine noire et brillante.

M. Fabre possède un exemplaire d'argent qui a 39^{mm}, 2 de diamètre.

Hennin, page 268, pl. XXXVII, n° 387. *Trésor*, méd. franç., Révolution, pl. XXXVIII, n° 4. A. L. Millin, *Histoire métallique de la Révolution française*, M.DCCC.VI, pl. XVII, n° 66.

— 24 SEPTEMBRE 1792 —

15. Avers. *Honore Riquetti Mirabeau.*

Tête de Mirabeau laurée, tournée à gauche.

Même avers que le n° 10.

Revers. Dans le champ : *Pur* | *métal de* | *cloche*

frappé | par les artistes | réunis de Lyon. | le XXIV. 7.bre | *lan IV de la | liberte |* 1er. *de legalite*

Cabinet de France, 34mm, 2 (avec patine noire). Musée de Lyon, 34mm, 3. Collections : de M. Marc Fabre, 34mm, 2; de M. Jules Bizot, 34mm, 3 (avec patine noire).

Hennin, page 260, pl. XXXVII, n° 375. *Trésor*, méd. franç., Révolution, page 44, pl. XXXVIII, n° 2. A. L. Millin, pl. XVII, n° 63.

16. Avers. *Honore Riquetti Mirabeau.*

Tête de Mirabeau laurée, tournée à gauche.

Même avers que le n° 10.

Revers. Dans le champ : *Pur | métal de | cloche frappé | par les artistes | réunis de Lyon. | le* XXIV. 7.bre | *l'an IV de la | liberté*

Musée de Lyon, 34mm, 2 (avec patine noire).
Collection de M. Marc Fabre, 34mm, 2.
Non décrit par Hennin.

— Octobre 1792 —

17. Avers. Sans légende.

Tête de Mirabeau laurée et tournée à gauche.

Revers. Dans le champ : *Métal | de cloche | frappé l'an* 1er. | *de la Répub.*que | *française, par | les artistes | réunis | de Lyon*

Collection de M. Louis Mouterde, 34mm, 1.
Non décrit par Hennin.

18. Avers. *Honore Riquetti Mirabeau.*

Tête de Mirabeau laurée, tournée à gauche.

Même avers que le n° 10.

Revers. Dans le champ : *Métal | de cloche | frappé l'an 1ᵉʳ. | de la Répub.^{que} | française, par | les artistes | réunis | de Lyon*

Même revers que le n° 17.

> Cabinet de France, 34ᵐᵐ, 3. Musée de Lyon, 34ᵐᵐ, 4. Collections : des PP. jésuites, à Lyon, 34ᵐᵐ, 3 (avec patine noire); de M. Marc Fabre, 34ᵐᵐ, 4 ; de M. de Liesville, 33ᵐᵐ, 8 ; de M. Louis Mouterde, 34ᵐᵐ; de M. Jules Bizot, 34ᵐᵐ, 2 ; de M. Eugène Bizot, 34ᵐᵐ, 5.
>
> Hennin, page 277, pl. XXXIX, n° 405. *Trésor*, méd. franç., Révolution, page 44, pl. XXXVIII, n° 3. A. L. Millin, pl. XVII, n° 64.

Les pièces du cabinet des médailles de la Bibliothèque nationale font partie d'une collection qui lui a été donnée par M. le marquis de Turgot.

On aura remarqué que M. Fabre possède la plupart de ces pièces d'essai, et les exemplaires sont, en général, d'une conservation parfaite. Cette collection est d'une richesse rare en monnaies, pièces d'essai et médailles (1,900) de la période de la Révolution.

VI

LES ESSAIS DE MONNAIE OBSIDIONALE
FAITS A LYON EN 1793

Le numéraire manqua à Lyon peu de temps après le commencement du siège de la ville par l'armée de la Convention, commandée par Kellerman et Dubois-Crancé ; il fallut y suppléer. On décida de créer une monnaie qui serait garantie par la ville. On s'était d'abord arrêté au projet de fabrication d'une monnaie de confiance faite de métal ; mais la Commission de salut public, pressée de son côté par la nécessité de subvenir aux dépenses considérables qu'exigeaient les travaux de défense et la solde des troupes, se prononça

pour l'émission de papier-monnaie, et c'est ce qui fut fait [1].

Quand elle pensait n'avoir qu'à pourvoir aux besoins journaliers du petit commerce et de la population, la Commission de salut public avait résolu d'y satisfaire au moyen de l'émission de pièces de trois à vingt sous [2]; elle fit faire des essais de fabrication de cette monnaie. Elle chargea de cette besogne un fondeur, Schmidt, qui faisait dans le même temps les canons avec lesquels les remparts de Lyon étaient armés [3].

Il règne beaucoup d'obscurité sur cet épisode du siège. Les seuls noms qui aient été cités à ce sujet sont ceux de Schmidt et de Jean-Marie Mouterde, Schmidt comme ayant dirigé les essais, Mouterde comme les ayant faits. Nous n'avons, sur la participation de ce dernier à cette entreprise, que le renseignement suivant, que nous avons tiré d'une pièce du temps : « Le besoin pressant qu'on avoit de cette monnoie fit que Mouterde, qui étoit parmi les com-

[1] On créa des bons remboursables en assignats. Ces bons furent de 25 sous, de 50 sous, de 5 livres et de 20 livres.
[2] Il y eut deux projets d'émission de monnaie métallique. Les pièces étaient : dans l'un de ces projets, de 3 sous, de 6 sous et de 12 sous; dans l'autre, de 5 sous, de 10 sous, de 15 sous et de 20 sous.
[3] Schmidt avait le titre et remplissait les fonctions d'ingénieur en chef de l'artillerie.

battans, travailla aussi à cet ouvrage qui étoit de son mestier, sur-tout qu'il vouloit faire employ du bronze des vieux canons et des cloches[1]. »

Il paraît certain que Mouterde s'est occupé de ce travail ; il était modeleur, graveur et fondeur, il savait mieux que personne comment tirer parti du métal de cloche et du bronze.

On s'étonnera peut-être que celui qui, l'année précédente, avait produit des pièces faites de métal de cloche pur, d'une facture et d'un dessin excellents, ait cette fois son nom attaché à des pièces qui sont pour la plupart médiocres. Presque toutes les monnaies obsidionales sont dans ce cas; il en devait être de même de celles de Lyon. Faites avec précipitation dans des conditions matérielles difficiles, par des hommes nécessairement troublés par la gravité des événements, destinées d'ailleurs à un usage de courte durée, ces pièces sont bien telles qu'on devait les obtenir dans des circonstances aussi critiques.

Il faut aussi considérer que les pièces que nous connaissons sont le résultat d'un concours et d'essais pour lesquels il ne fut donné qu'un très bref délai.

Il ne paraît pas que Mouterde ait pris part au

[1] Archives du Rhône.

concours. Il a été en cette occasion l'auxiliaire de Schmidt; il a fait peut-être un ou deux types comme modèles, il a montré peut-être quel parti on pouvait tirer du métal de cloche pur, mais aucun fait n'a confirmé la tradition qui lui attribue l'exécution des essais de cette monnaie.

Les monnaies pouvaient être coulées ou frappées; elles devaient être faites, soit de métal de cloche, soit de bronze provenant de canons mis hors d'usage, soit de métaux de peu de valeur. On en présenta même qui étaient faites de cuir durci.

Plusieurs fondeurs et fabricants de boutons répondirent à l'appel de la Commission de salut public. Celle-ci n'avait pas pris de décision quant au dessin, aux légendes et à la valeur des pièces, de sorte que les concurrents présentèrent chacun un ou plusieurs types différents. La liberté qui leur avait été laissée pour cela explique la singularité et la diversité de cette suite de pièces d'essai.

Si nous nous en rapportons aux pièces conservées, six, peut-être sept fondeurs étaient concurrents, et il ne serait pas impossible de savoir leurs noms, car chacun d'eux a signé de ses initiales son ouvrage.

Ces remarques faites, nous donnons ci-après le catalogue des pièces d'essai des monnaies obsidionales

lyonnaises. Elles sont presque toutes très rares, ce qui est naturel. Nous les avons recherchées dans une vingtaine de collections, et l'on remarquera que nous n'avons trouvé qu'un seul exemplaire de la plupart de ces pièces.

L'originalité, ou, pour être plus précis, l'authenticité de plusieurs de ces pièces est certaine ; leur provenance ne permet pas d'en douter. Pour les autres, nous n'avons pas une certitude absolue, mais le dessin, l'exécution, la qualité du métal donnent à penser qu'elles peuvent être tenues pour vraies. Ces pièces étaient en quelque sorte inconnues, et nous venons de dire combien leur rareté est grande. Cela n'est pas une preuve d'authenticité, c'est un peu plus qu'une probabilité.

On sait que, il y a une trentaine d'années, on a fait à Lyon, dans le style et l'esprit du temps de la Révolution, un certain nombre de médailles, coulées le plus souvent en plomb. On s'était attaché à bien marquer leur origine ancienne et lyonnaise, et, tout en inventant les sujets, on avait reproduit aussi exactement que possible la forme des lettres des légendes et le grènetis de médailles authentiques. Nous avons eu l'occasion de recueillir des renseignements sur cette fabrication, et, d'après ce qui nous a été assuré, on ne

fit pas de pièces d'essai des monnaies du siège. Malgré cette affirmation, nous n'avons pas signalé quelques-unes de ces pièces dont l'originalité nous a inspiré des doutes [1].

1. Avers. *Monnoie.* (en haut) — *obsidionale* (en bas).

Dans le champ : Deux *L* entrecroisées [2].

Au-dessous : .*XVI.*
(Louis XVI.)
Grènetis très fin.

Revers. *Siege de Lyon*
Dans le champ : *Bon* | *pour* | 5 *sols* [3]
Grènetis.

Collection de M. Jules Bizot, à Lyon : de bronze, 34mm, 2 [4].

2. Avers. Sans légende.

Faisceau avec la pique, et la pique ayant à la pointe le bonnet phrygien.

[1] Nous citerons particulièrement une pièce de carton, très rare, d'un dessin singulier, qui a été vendue à Paris en mai 1880 et dont M. R. Chalon a donné en 1876 la description et le dessin dans la *Revue belge de numismatique* (planche XXVI.)

[2] On retrouve ces deux L entrecroisées sur un sol de cuivre frappé à Rouen en 1721 pour les colonies françaises. (Voir H. Hoffmann, *Les monnaies royales de France*, 1878, page 198, planche XCII, n° 83).

[3] Les *s* de *sols* sont à rebours.

[4] Un autre exemplaire plus net, de bronze jaune de canon, a près de 35 millimètres.

Dans le champ : à gauche, 17 — à droite, 93 (1793).

Au-dessous : à gauche, *A* — à droite, *P*

Les lettres A. P. sont peut-être les initiales de André-François Passinge, fondeur et doreur sur métaux à Lyon.

Grènetis.

Revers. *Siege de Lyon*

Dans le champ : *Bon | pour | 5 sols* [1]

Même revers qu'au n° 1.

Grènetis.

Collection de M. Marc Fabre, à Paris : de bronze de canon, 34mm, 9 ; collection des PP. jésuites, à Lyon : de bronze de canon, 34mm, 5.

3. Avers. Sans légende.

Faisceau avec la pique, et la pique ayant à la pointe le bonnet de la Liberté tourné à gauche.

Dans le champ : à gauche, 17 — à droite, 93 (1793)

Au-dessous : à droite, *A* — à gauche, *P*

Grènetis.

Revers. *Siege de Lyon*

Dans le champ : *Bon | pour | 15 sols* [2]

[1] Les *s* de *sols* sont à rebours.
[2] Les *s* de *sols* ne sont pas à rebours.

Grènetis.

Collection des PP. jésuites, à Lyon : de bronze de canon, 43mm, 5.

4. Avers. *Li on* (en haut) — *assiegee* (en bas)

Trophée d'armes (canons, piques, drapeaux) ; au centre, le faisceau avec la pique, et celle-ci ayant à la pointe le bonnet phrygien.

C'est à peu de chose près la reproduction du sceau de la ville de Lyon pendant le siège [1].

Grènetis.

Revers. Dans le champ : *Fait - avec | les - vieux | canóns | P*

Grènetis.

Collection de M. Jules Bizot : de bronze de canon, 40mm, 2.

5. Avers. *Lyon* (en haut) — *assiege* (en bas)

Au milieu, deux canons croisés.

Dans le champ : à gauche, 17 — à droite, 93 (1793)

Au-dessous des canons, la signature *D* (?) en lettre capitale cursive.

Grènetis.

Cette lettre capitale cursive qu'on trouve sur d'autres pièces (quelquefois tracée à rebours) ressemble le

[1] On voit l'empreinte de ce sceau de la ville sur les assignats qui furent émis pendant le siège.

plus au D ; elle est certainement la signature du graveur ou du fondeur. Il y avait alors à Lyon un fondeur et doreur sur métaux du nom de François Dufaud.

Revers. *Oppugnatio. Ludugni* (sic). 93

Faisceau avec la pique, et la pique ayant à la pointe le bonnet de la Liberté.

A gauche, 6 (à rebours) — et à droite, *sol*
Grènetis.

Collection de M. Marc Fabre : de bronze de canon, 43mm, 3 ; collection de M. Eugène Bizot : de bronze de canon, 45mm, 4.

6. Avers. *Lyon* (en haut) — *assiege* (en bas)

Au milieu, deux canons croisés.

Dans le champ : à gauche, 17 — à droite, 93 (1793)

Au-dessous des canons, la signature *D*
Grènetis.

Même avers que le n° 5.

Revers. Dans le champ : *Métal | provenant | des-vieux | canons.*

Grènetis.

Collection de M. Jules Bizot : de bronze de canon, 43mm, 2.

7. Avers. Dans le champ : *Métal | provenant | des-vieux | canons.*

Grènetis.

Avers semblable au revers du n° 6.

Revers. *Oppugnatio. Ludugni* (sic). 93

Faisceau avec pique, et la pique ayant à la pointe le bonnet de la Liberté.

A gauche, 6 (à rebours) — et à droite, *sol*
Grènetis.
Même revers qu'au n° 5.

<small>Collection de M. Marc Fabre : de bronze de canon, 44^{mm}, 9 ; collection de M. Victor Bizot : de bronze de canon, 45^{mm} [1].</small>

8. Avers. . *Opugnatio.* (en haut) — *Lugduni* (en bas)

Canon placé verticalement, la culasse en bas.
Grènetis.

Revers. Sans légende.

Faisceau avec la hache, le fer tourné à droite.

A gauche, . 5 — à droite, S .
A l'exergue : 1793
Grènetis.

<small>Collection de M. Eugène Bizot : de bronze, 29^{mm}, 4.</small>

9. Avers. Dans le champ : *Siege | de Lyon*

Grènetis.

[1] Cette pièce figure au catalogue de la vente de la collection de F. B. Parot à Lyon, en 1860 (n° 3459).

Revers. Sans légende.

Faisceau avec la hache, le fer tourné à gauche.

A gauche, 10 — et à droite, S.
A l'exergue : 1793
Grènetis.

Collection de M. Jules Bizot : de bronze de canon, 35mm, 7.

10. Avers. *Pur metal de cloche.*

Faisceau avec la hache, le fer tourné à gauche.

A gauche, *An* — et à droite, 5 [1]
Au-dessous du faisceau, la signature *D* (?)
Grènetis.

Revers. *Siege de Lyon*

Dans le champ : *Bon | pour | 15 sols*
Grènetis.

Collection de M. Eugène Bizot : de métal de cloche pur, 40mm, 7 [2].

11. Avers. Sans légende.

Écusson portant un faisceau court avec la hache, le

[1] Le commencement de l'ère de la liberté fut fixé au 1er janvier 1789 par le décret de l'Assemblée nationale du 2 janvier 1792. L'ère de l'égalité commença le 10 août 1792, et l'ère de la république le 22 septembre 1792 (décrets du 22 septembre 1792 et du 24 novembre 1793). L'an 5 de la liberté correspond donc à l'an 2 de l'égalité ou de la république.

[2] L'exemplaire de la collection de M. Fabre (42mm) est de bronze.

fer tourné à droite. De chaque côté, des drapeaux et des tas de boulets ; au-dessous, un canon (avec la lettre *N* à la culasse).

A l'exergue, la signature *D* (à rebours)

Grènetis.

Revers. *Pur metal de cloche.*

Faisceau avec la hache, le fer tourné à gauche.

A gauche, *An* — et à droite, 5

Au-dessous du faisceau, la signature *D*

Grènetis.

Ce revers est semblable à l'avers du n° 10.

Collection de M. Jules Bizot : de métal de cloche pur, $44^{mm}, 5$.

12. Avers. Sans légende.

Épée nue et droite ayant à la pointe le bonnet de la Liberté.

Au bord, vingt-trois petites feuilles d'acanthe [1].

Revers. *Trois* (croix) *sols* (six petites feuilles d'acanthe)

Dans le champ, lion grimpant tourné à droite.

Musée de Lyon : de cuivre jaune (irrégulier, $27^{mm}, 8$ et $28^{mm}, 2$).

Cette pièce faisait partie de la collection de S. L. Rosaz, et

[1] Le sceau de la ville de Lyon pendant le siège est bordé de petites feuilles d'acanthe.

a été gravée par Pillart (Planches pour l'*Histoire métallique de Lyon*).

13. Avers. Sans légende.

Épée nue et droite ayant à la pointe le bonnet de la Liberté.

Au bord, vingt-trois trèfles.

Revers. *Trois* (croix) *sols* (six trèfles)
Dans le champ, lion passant tourné à droite.

<small>Cabinet de France: de plomb allié d'étain, 28mm, 6, 28mm, 3. Collection de M. Marc Fabre : de plomb allié d'étain, 28mm, 2; collection de M. Penchaud, à Paris : de cuivre jaune, 27mm, 3.</small>

<small>Hennin, page 359, planche LI, n° 531. — P. Mailliet, *Atlas des monnaies obsidionales et de nécessité*, 1868, pl. LXXIII, n° 3. *Trésor*, méd. franç., Révolution, page 55, pl. XLV, n° 4.</small>

14. Avers. Sans légende.

Épée nue et droite ayant à la pointe le bonnet de la Liberté.

Au bord, dix-neuf trèfles (faits grossièrement).

Revers. *Trois* (trèfle fait à peu près comme un Y) *sols* (six trèfles faits comme le précédent) — Les lettres de la légende sont inégales.

Dans le champ, lion grimpant tourné à droite.

Même dessin que celui du n° 13, mais exécution et module différents.

Collection de M. Marc Fabre : de bronze, 30mm, 7.
Collection de M. Eugène Bizot : de bronze clair, 30mm, 8.

15. Avers. Sans légende.

Épée nue et droite ayant à la pointe le bonnet de la Liberté.
Au bord, vingt et un trèfles.
Cercle.

Revers. *Trois* (croix) *sols* (six trèfles)

Dans le champ, lion grimpant tourné à droite.
Cercle.
Même dessin que celui du n° 13, exécution et module différents.

Collection de M. Jules Bizot : de bronze, 33mm, 6; collection de M. Eugène Bizot : de bronze de canon, 33mm, 3 ; collection de M. Victor Bizot : de bronze de canon, 33mm, 6.

16. Avers. Sans légende.

Épée nue et droite ayant à la pointe le bonnet de la Liberté.
Au bord, dix-sept trèfles.

Revers. *Trois* (trèfle) *sols* (quatre trèfles)

Dans le champ, lion grimpant tourné à droite [1].

Collection de M. Marc Fabre : de bronze, 31mm, 1 ; collection de M. de Liesville : de cuivre jaune, 31mm, 4.

17. Avers. Sans légende.

Épée nue et droite ayant à la pointe le bonnet de la Liberté.

Au bord, vingt-quatre trèfles.

Revers. .*Vingt. sols.* (cinq trèfles)

Dans le champ, lion grimpant tourné à droite.

Collection de M. Marc Fabre : de plomb allié d'étain, 28mm, 5.

P. Mailliet, Atlas, pl. LXXIII, n° 2. *Trésor*, méd. franç., Révolution, page 55, pl. XLV, n° 4 bis. Cité par G. Conbrouse, *Catalogue raisonné des monnaies nationales de France*, 1839, 2° partie, page 35.

18. Avers. *Lyon*

Épée nue et droite, ayant à la pointe le bonnet de la Liberté.

Au bord, un double cercle.

Revers. Dans le champ : 20 | *Sols* | *an II* [2]

[1] Ce lion est d'un travail encore plus grossier que dans les pièces précédentes.

[2] L'an 2 de l'égalité correspondait à l'an 5 de la liberté.

Au bord, un double cercle[1].

Collection de M. Jules Bizot : de bronze, 30mm, 5.

19. Avers. Sans légende.

Dans un cercle, épée droite et nue, ayant à la pointe le bonnet de la Liberté.

Revers. *Trois* (trèfle) *sols.* (trois trèfles)

Dans le champ, *J.T*

La légende et les initiales sont placées de la façon la plus irrégulière.

Les lettres J.T. sont peut-être les initiales de Joseph Turge, maître fondeur, ou de Joseph Tournier, fondeur et fabricant de boutons à Lyon.

Collection de M. Marc Fabre : de fonte de fer, 40mm.
P. Mailliet, *Atlas*, pl. LXXIII, n° 5.

20. Avers. Sans légende.

Dans un cercle, *J.T* (avec une rosace au-dessous)
Au bord, dix-neuf trèfles.

Revers. . *Six* . *sols* .

[1] Le même graveur a fait en 1790 la pièce suivante : — Avers. Le niveau surmonté du bonnet phrygien. Au-dessous, *Lyon* — Grènetis. — Revers. *Lunion fait la force.* — Au milieu d'un cercle formé par un serpent qui se mord la queue : *1790* — Grènetis. — De bronze, 34mm.

En bas, trois rosaces.

Dans un cercle, croissant ayant les pointes en haut.

Collection de M. Marc Fabre : de cuir durci, 33mm, 1 [1]; collection de M. Eugène Bizot; de bronze, 32mm, 3.

21. Avers. Sans légende.

Dans un cercle, *J.T*

Au-dessous, étoile à six pointes.
Au bord, vingt-trois trèfles.

Revers. . *Six . sols* .

En bas, trois étoiles à six pointes.

Dans un cercle, croissant ayant les pointes en haut.

Cabinet de France : de plomb allié d'étain, 28mm, 5, 28mm, 4. Collection de M. Marc Fabre : de plomb allié d'étain, 28mm, 4, 28mm, 3 ; collection de M. Jarry : de plomb allié d'étain, 28mm, 5 ; collection de M. de Liesville : de plomb allié d'étain : 28mm, 5; collection de M. Jules Bizot : de plomb allié d'étain, 28mm, 7 [2].

Hennin, page 359, planche LI, n° 532. P. Mailliet, *Atlas*, pl. LXXIII, n° 4. *Trésor*, méd. franç., Révolution, page 55, pl. XLV, n° 5.

22. Avers. Sans légende.

[1] Il a été fait des pièces d'essai de cuir durci : nous n'en avons vu que ce seul exemplaire, on nous en a signalé un autre.

[2] Cette pièce a été trouvée dans la Seine, à Paris.

Dans le champ : *J. T* [1] (avec une étoile à six pointes au-dessous)

Au bord, dix-neuf trèfles et un double cercle.

Revers. . *Six . sols* .

En bas, trois étoiles (deux à sept pointes et l'étoile du milieu à six pointes).

Dans un cercle, croissant ayant les pointes en haut.

Au bord, un double cercle.

Collection de M. Jules Bizot : de bronze de canon, 34mm, 1.

23. Avers. Sans légende.

Dans le champ : *J. T.* [2] (au-dessous, une étoile à six pointes)

Au bord, dix-neuf trèfles et un double cercle.

Même avers que celui du n° 22.

Revers. . *Vingt – sols.*

Dans un cercle, en bas, étoile à six pointes.

Dans le champ, enfermé dans un grènetis, un lion passant tourné à droite et une chaîne terminée par un boulet et qui est brisée.

Collection de M. Victor Bizot : de bronze, 34mm, 2 [3].

[1] Le point est remplacé par une sorte de petit v.

[2] Le point entre le J et le T est remplacé par une sorte de petit v.

[3] Nous avons vu à Lyon, un second exemplaire de cette pièce, de bronze de canon et du diamètre de 34 millimètres.

24. Avers. Sans légende.

Tout le champ est rempli par un monogramme.

Nous le lisons *J B V :* les lettres J B, dessinées dans le style du temps de Louis XVI, sont enlacées à droite et à gauche, et la lettre capitale V (plus petite) est au milieu.

Ces initiales sont probablement celles de Jean-Baptiste Volozan, fondeur, graveur et fabricant de boutons à Lyon [1].

Revers. Sans légende.

Croissant avec les pointes en haut.

Liséré lisse au bord, sur chaque face.

Collection de M. Marc Fabre : de cuivre jaune, 27mm, 6, 27mm, 3.

On remarquera que ces pièces d'essai peuvent être classées en quatre groupes :

Les pièces au canon;

Les pièces au faisceau;

[1] Jean-Baptiste Volozan était du Dauphiné. Il épousa, en 1787 à Dessine en Dauphiné et en 1788 à Lyon, Élisabeth, fille du sculpteur Denis Pinet; il était à cette époque secrétaire du marquis de la Garde, président en la Cour des comptes du Dauphiné.

Les pièces à l'épée droite avec le bonnet de la Liberté;

Les pièces au croissant.

M. Fabre possède deux exemplaires de métal de cloche pur d'une pièce qui présente : à l'avers (sans légende), l'écu de France entouré d'un grènetis entre deux cercles ; au revers, l'épée droite et nue avec le bonnet à la pointe, et les lettres *S V (S* à gauche et *V* à droite), dans un double cercle formé par un grènetis et des cannelures. L'un des exemplaires est coulé (27mm, 8), l'autre est frappé (28mm, 3)[1].

Faut-il voir dans cette pièce un essai fait par un graveur royaliste et dans les lettres S V les initiales de son prénom et de son nom?

[1] Hennin, page 193, planche XXVIII, n° 294. *Trésor*, médailles franses, Révolution, page 40, planche XXXII, n° 10.

Nous avons atteint les limites de la carrière que nous devions parcourir. Nous avons traité successivement, dans le cours de l'essai qui précède, plusieurs sujets dont on aura remarqué les différences et dont l'étude successive était nécessaire au but que nous poursuivions.

Nous voulions faire connaître plusieurs graveurs lyonnais ignorés, appartenant à la même famille. La valeur de chacun d'eux ne pouvait être mise

en lumière qu'en montrant à la fois ce qu'était l'homme et ce qu'était l'artiste, et, dans le cas présent, l'homme a même une valeur plus haute que l'artiste.

C'est pour tirer l'un d'eux de l'oubli qui pèse sur sa mémoire que nous avons été amené à donner un aperçu de l'histoire de deux événements qui se sont accomplis pendant la période révolutionnaire et qui étaient restés jusqu'à ce jour dans l'obscurité.

L'esquisse que nous avons tracée des essais et des travaux de monnayage du métal de cloche pur à Lyon et des péripéties qui les marquèrent a suffi, quoique rapide, à notre objet. Elle nous a permis de mieux dessiner la figure des deux hommes sur lesquels porta le plus le poids de cette tâche :

Claude-Antoine Mercié, graveur dont l'habileté ne saurait être contestée ;

Jean-Marie Mouterde, un de ces anciens maîtres de métier en pleine possession des secrets de leur art, à l'esprit fertile en inventions, Mouterde dont la découverte principale, que nous ne connaissons pas tout

entière, avait peut-être une portée plus grande que celle que celle qu'on lui donna.

L'entreprise du monnayage du métal de cloche pur, hérissée de difficultés, traversée sans cesse par des luttes, fut, du premier au dernier jour, à l'honneur des Lyonnais, qui, dans ces temps troublés, l'avaient prise dans leurs mains vaillantes. Elle échoua par des circonstances indépendantes de leur volonté comme de l'excellence de leurs procédés et de leurs ouvrages. Elle nous est rappelée de nos jours par ces pièces (leurs pièces d'essai), d'ailleurs peu communes, qui arrêtent l'attention, même des indifférents, par l'élégance du dessin et la pureté de la gravure, par la finesse du grain et, dans quelques cas, par la patine singulière que Mouterde donna au métal.

On retrouve le nom de l'inventeur de ce procédé attaché à d'autres essais non moins curieux, aux essais de la monnaie obsidionale de 1793. Pour ces essais, l'obscurité était plus grande encore que pour ceux de la monnaie de métal de cloche pur, et, malgré nos efforts, nous l'avons à peine percée.

Dans ces entreprises, c'est Jean-Marie Mouterde

que nous avons cherché, et c'est sa part dans l'œuvre commune que nous avons voulu montrer. Par ce que nous avons découvert, et nous n'avons fait qu'entrevoir quel rôle fut le sien, on juge aisément de ce que fut cet homme.

Jean-Marie Mouterde, dont l'esprit avait un si vigoureux ressort, n'a pas été, ainsi qu'on l'aura observé, le seul de sa famille qui, ayant un sentiment juste de l'art et de la valeur de ses applications, ait porté à un degré plus haut le niveau de son industrie. Huit autres ont manié l'ébauchoir, le burin et le ciselet.

Nous ne donnons pas les Mouterde dont nous avons parlé pour des maîtres dans l'art ; aucun d'eux n'a pu vivre de cette vie sereine, propice à la culture des arts, dans laquelle l'esprit et la main ont toute leur liberté. Pour qu'ils aient fait, dans les conditions difficiles qui furent celles de toute leur vie, ce que nous connaissons d'eux comme ouvrages d'art, il a fallu la force, la pénétration et la persévérance dans le travail, qui paraissent leur avoir été propres.

Sur Jean-Marie, sur Louis-Antoine, sur Emmanuel, nous avons un ensemble de témoignages contemporains. Ce qu'ils ont été comme hommes, comme citoyens, nous le savons aussi bien que ce qu'ils furent comme travailleurs dans l'industrie et dans l'art. Nous n'avons voulu donner des deux derniers que les grandes lignes de leur vie; ils auraient mérité davantage, mais il est toujours délicat de donner leur plein relief à des figures dont le souvenir est encore présent.

« C'est une absolue perfection, et comme divine, a dit Montaigne, de sçavoir jouir loyalement de son estre. » Nos trois Mouterde atteignirent à cette perfection. Les mêmes traits de caractère leur sont communs. Ils furent, tous les trois, on l'a vu, des maîtres dans la science du travail; ils le furent aussi dans la science de la vie. Leur vie a été pleine et féconde, elle a été austère. Ils furent esclaves du devoir, sévères à eux-mêmes, doux aux autres. Ils avaient pris l'habitude de tous les dévouements; ils pratiquèrent toutes les vertus qui font les familles fortes et heureuses. Jean-Marie, Louis-Antoine et

Emmanuel Mouterde eurent le même sentiment de leurs devoirs publics, et ils ont, par des services et des travaux qui ne sont pas sans gloire, acquis des droits au souvenir de leurs concitoyens.

APPENDICE

I

LES DESCENDANTS DE LOUIS-ANTOINE MOUTERDE

II

LES GENDRES DE LOUIS-ANTOINE MOUTERDE

VICTOR BIZOT

ALEXANDRE MONMARTIN

BARTHÉLEMY CAMEL

LES DESCENDANTS DE LOUIS-ANTOINE

MOUTERDE

Nous avons tracé, dans le cours de cet essai, la généalogie des Mouterde ; nous l'avons arrêtée aux enfants de Louis-Antoine et à ceux de Marie-Emmanuel. Restreinte de la sorte, elle suffisait à fournir les renseignements qui étaient nécessaires pour établir les rapports de parenté entre les graveurs dont nous avions à nous occuper, et pour éclaircir plusieurs points de cette petite histoire.

Il n'est pas sans intérêt de continuer jusqu'à nos jours la généalogie des Mouterde ; elle fera connaître ce qu'est devenue et par qui est représentée une famille dont le nom ne doit pas être oublié, soit parce qu'elle a été exceptionnellement féconde en graveurs, soit parce qu'elle a donné tant d'exemples de vertus civiques, de noblesse de carac-

tère et d'intelligence dans les travaux de l'industrie. Nous pensons toutefois que ce travail gagnera à être resserré.

Louis-Antoine était l'aîné des enfants de Jean-Marie Mouterde, Emmanuel l'aîné des enfants de Louis-Antoine. Nous présenterons d'une façon complète la suite de la lignée d'Emmanuel. Nous ne ferons, pour les autres enfants de Louis-Antoine, que rappeler leurs noms et qu'indiquer leurs descendants. Nous parlerons avec moins de brièveté des trois gendres que Louis-Antoine avait choisis, et dont chacun a justifié ce choix par une vie remplie avec honneur.

LES GENDRES DE LOUIS-ANTOINE MOUTERDE

VICTOR BIZOT

1791-1877

Robert-François-Victor-Édouard Bizot épousa, à Lyon, le 15 juillet 1824, Jeanne-Marie (Pauline) Mouterde, fille de Louis-Antoine, née dans cette ville le 11 thermidor an XI (30 juillet 1803).

Les Bizot sont de race bourguignonne. Au commencement du dix-septième siècle, ils étaient encore répandus en Bourgogne, et plusieurs d'entre eux allèrent alors faire souche dans diverses provinces, entre autres en Provence.

Les Bizot de Bourgogne avaient pour armes « d'azur à

un arbre sommé d'un pigeon d'argent becqué et membré de gueules[1]. »

Victor Bizot descendait de la branche provençale, qui était fixée au dix-septième siècle dans le comté de Forcalquier.

Son bisaïeul, Melchior, « officier dans les grenadiers à cheval du roy », fut nommé le 1ᵉʳ mars 1685 gouverneur du fort de l'Écluse. De sa seconde femme, Pernette Poncet, de Gex, Melchior eut un fils nommé Jacques ; il avait quitté le service et s'était établi à Collonges[2].

Son fils, son petit-fils et son arrière-petit-fils furent avocats.

Le petit-fils, Claude-François, qui devint juge au bailliage de Gex, prit pour femme Marie-Lucrèce-Antoinette, fille de François-Joseph, comte de la Porte d'Anglefort. Il eut sept enfants ; Victor fut le dernier né.

La famille des de la Porte est d'origine anglaise ; son établissement en France remonte au dixième siècle. Cette famille s'est divisée en plusieurs branches.

L'une d'elles, celle qui nous intéresse, avait sa résidence dans le Lyonnais. Elle avait pour armes « d'azur à un château d'argent donjonné de deux guérites de même, la porte ouverte de sable[3]. »

[1] Bibliothèque nationale, Mss. *Armorial de France*, Bourgogne, vol. I, page 1116 ; vol. II, page 29, n° 683 ; supplément de 1701, déclaration de Philippe Bizot.
[2] Dans le département de l'Ain.
[3] Bibliothèque nationale, Mss. *Armorial de France*, Lyonnais.

LES DESCENDANTS DE EMMANUEL MOUTERDE

JULIE, née en 1828. Mariée en 1851 à Philippe-Louis Mortamet.
- MARIE-PHILIPPE-LOUIS, né en 1852, † 1854.
- MARIE-THÉOTIME-CLAUDINE, née en 1855, † 1860.
- MARIE-PHILIPPE-LOUIS, né en 1857.
- LOUIS-JOSEPH EMMANUEL, né en 1859, † en 1859.
- MARIE-JOSEPH-GABRIEL, né en 1861, † en 1861.
- MARIE-RENÉ-JEAN, né en 1862.
- MARIE-LOUIS-GABRIEL, né en 1865.
- MARIE-LOUISE-THÉONIE, née en 1869.

MARIE-SARA, née en 1829. Mariée en 1853 à Barthélemy-Nicolas Jean-Gustave Levrat (1823 - † 1899).
- HENRI-ÉLIE-ALBRICE, né en 856.

CLARISSE, née le 17 juin 1831, † le 18 octobre 1847.

MARIE, née le 19 décembre 1861. Mariée en 1857 à Jean-Edmond Piaud (1815).
- PIERRE-MARIE-JULES, né le 20 août 1858, † 1858.
- JEAN-MARIE-EMMANUEL, le 15 septembre 1856.
- LUCIEN-MARIE-JULES né le 14 septembre 1860.

LOUIS-EMMANUEL, né le 27 mars 1835. Marié le 8 septembre 1883 à Louisa-Césarine-Jenny Richard (1841).
- ÉMILE-JULES, né le 1er juillet 1865.
- CHARLES-ENNEMOND, né le 28 avril 1867.
- ANGÈLE-MARIE-EMMA, née le 14 septembre 1868.
- EMMANUEL-ANTOINE-JEAN, né le 11 février 1872.
- MADELEINE, née le 19 janvier 1874, † le 24 février 1874.
- JEAN-FRANÇOIS-AIMÉ, né le 1er octobre 1870.

NOËMI, née le 23 mars 1837, † 1839.

MARIE-GABRIELLE, née le 29 septembre 1838, † 1861.

EMMANUEL, né le 29 mai 1841. Marié : 1° en 1872 à Marie-Joséphine Berthaud (1846, † 1874), 2° en 1877 à Marie-Antoinette Berthaud. Chevalier de l'ordre de la Légion d'honneur en 1871.
- 1° GASPARD né en 1874.

MARIE-RENÉ, né le 4 juin 1847. Marié en 1876 à Claudine-Aimée Perret. Professeur à la Faculté libre de droit.
- MARIE-ÉLISABETH AIMÉE, née en novembre 1877.

LES DESCENDANTS DE LOUIS-ANTOINE MOUTERDE

EMMANUEL,
né le 7 août 1801,
† le 28 janvier 1872.
Marié en 1827
Théonie-Élisabeth
Lécuyer.
(Voir le tableau
ci-après.)

ANTOINE-LOUIS,
né le 23 août 1802,
† 1803.

**JEANNE-MARIE
(PAULINE),**
née le 30 juillet 1803,
Mariée en 1824
à Robert-François-Victor-
Édouard Bizot
(1794 - † 1877).

- **JEAN-JACQUES-JULES,**
 né le 7 septembre 1825.
- **LOUISE-EMMANUELLE-
 VICTOIRE (EMMA),**
 née le 18 septembre 1827,
 † le 18 août 1828.
- **LOUISE-AUGUSTINE,**
 née le 6 avril 1829,
 † le 11 août 1831.
- **JEANNE-SOPHIE,**
 née le 6 juin 1831.
- **EMMANUEL-EUGÈNE,**
 né le 14 septembre 1832.
- **EDMONNE-HÉLÈNE,**
 née le 28 novembre 1834.
- **CHARLES-VICTOR,**
 né le 24 août 1839,
 † le 1ᵉʳ septembre 1840
- **JEAN-VICTOR-ATHANASE,**
 né le 10 décembre 1845.

**ANTOINE-ÉTIENNE
EMMANUEL,**
né le 6 janvier 1805,
† 1836.
Vicaire à l'église
Saint-Nizier
à Lyon.

ANTOINE-AUGUSTE,
né le 1ᵉʳ mars 1806,
† le 23 décembre 1869.
Marié le 10 avril 1834
à Victoire-Françoise-
Antoinette Laurent.
Fabricant de boutons,
associé d'Emmanuel.

- **PAULINE-LOUISE,**
 née le 10 mai 1835.
- **CHARLES,**
 né le 3 décembre 1836,
 † le 6 mai 1850.
- **JEAN-MARIE (JOANNÈS),**
 né le 15 août 1838.
- **CLÉMENT-HENRI,**
 né le 2 septembre 1840.
- **CAMILLE-LOUIS,**
 né le 25 septembre 1842.
- **PAUL-JOSEPH,**
 né le 25 septembre 1842,
 † le 6 octobre 1859.
- **LOUIS-ALBERT,**
 né le 22 mars 1844.
- **LOUISE-PAULINE,**
 née le 1ᵉʳ mars 1848,
 † le 16 janvier 1863.

**ANTOINETTE-FRANÇOISE-
CLÉMENTINE,**
née le 26 mars 1807,
† le 21 novembre 1861.
Mariée en 1825
à Alexandre-Pierre-
François-Barthélemy
Monnartin
(1792 - † 1868).

- **ANDRÉE-ÉMILIE,**
 née le 1ᵉʳ janvier 1827.
 ALFRED-AUGUSTE,
 né le 24 avril 1829.

**MARIE-LOUISE-
PAULINE,**
née le 5 juin 1813.
Mariée en 1831
à Edme-François-
Barthélemy Camel
(1803 - † 1870).

- **BARTHÉLEMY-PAUL-
 ÉMILE,**
 né le 15 mars 1832.
- **MADELEINE-CÉCILE,**
 née le 7 septembre 1833.
- **JEAN-CLÉMENT-LÉON,**
 né le 15 juillet 1835.
- **NICOLAS-PAUL,**
 né le mars 1837
 AUGUSTE-ANTONIN,
 né le 4 novembre 1838.
- **ÉMILIE-MARIE,**
 née le 4 mars 1843,
 † le août 1848.
- **JEANNE-LOUISE,**
 née le février 1848,
 † le septembre 1848

**JEANNE-ANTOINE-
MARIE,**
né le 20 décembre 1814,
† en septembre 1807.

Cette branche a pour auteur Marc-Antoine de la Porte, écuyer, qui avait épousé Catherine de Bellièvre et qui vivait vers 1565.

Les de la Porte, qui, par suite de mariage ou d'acquisition, entrèrent en possession de la seigneurie d'Anglefort[1], en joignirent désormais le nom au leur; ils appartiennent à la lignée dont nous venons de parler, et en sont la branche cadette.

François-Joseph, comte de la Porte d'Anglefort, eut de Jacqueline Carrely de Bassy, sa femme, cinq enfants : Marie-Lucrèce-Antoinette, la mère de Victor Bizot, née en 1750, fut la quatrième.

L'aîné de ces enfants, Jean-François, était capitaine d'artillerie, quand, en compagnie du prince de Ligne, du marquis de Dampierre et du comte de Laurencin, il accompagna Joseph Mongolfier dans l'ascension que celui-ci fit à Lyon, le 17 janvier 1784, avec le ballon le *de Flesselles*. Il avait obtenu en 1779 la croix de Saint-Louis pour sa bravoure au combat naval de Cancale, et parvint au grade de lieutenant-colonel.

Robert-François-Victor-Édouard Bizot, fils, comme on l'a vu, de Claude-François et de Marie-Lucrèce-Antoinette de la Porte d'Anglefort, est né le 5 janvier 1791 à Collonges, et est mort le 5 octobre 1877 à Saint-Didier au Mont-d'Or, près de Lyon.

Il était licencié en droit et prêta à Lyon, en 1813, le

[1] Près de Seyssel.

serment d'avocat. Il renonça bientôt à cette carrière et se fit commerçant.

Intègre et franc, intelligent et actif, il n'apporta jamais dans la pratique des affaires que des sentiments de loyauté. Tout modeste qu'il était, ce qu'il y avait en lui de droiture, de bon sens et d'expérience ne resta pas ignoré ; il fut élu deux fois juge titulaire au tribunal de commerce de Lyon, et exerça ces fonctions du 17 mars 1843 au 14 mai 1847. Il déclina l'honneur d'une troisième élection. Il avait eu dans sa jeunesse pour l'étude du droit et l'aptitude et le goût ; ce goût il le garda toute sa vie.

Il a laissé cinq enfants.

ALEXANDRE MONMARTIN

1792-1868

Antoinette-Françoise-Clémentine Mouterde, fille de Louis-Antoine, née à Lyon le 26 mars 1807, fut mariée dans cette ville, le 14 mars 1825, à Alexandre-Pierre-François-Barthélemy Monmartin.

Celui-ci appartenait à une famille d'origine forésienne.

Son père, Jean-Baptiste Monmartin, était allé, dans sa jeunesse, au Cap-Français, dans l'île de Saint-Domingue, était devenu armateur, et épousa au Cap-Français une Lyonnaise, Marie-Antoinette Decollonge. A la fin de la

guerre de l'indépendance des États-Unis, il revint en France et s'établit à Lyon. Il fit partie, sous la Restauration, du conseil municipal.

Alexandre, son quatrième fils, naquit à Cailloux-sur-Fontaine, dans le département du Rhône, le 16 avril 1792.

Celui-ci entra à l'École polytechnique en 1809, et embrassa la carrière des armes[1]. Il était en 1813 lieutenant au 4ᵉ régiment d'artillerie, et fit ses premières campagnes en Espagne dans le corps d'armée commandé par le maréchal Soult. Il prit part aux combats devant Saint-Sébastien et à la bataille de la Bidassoa. Il passa l'année 1814 à l'armée en Italie; il était, en 1815, pendant les Cent-Jours, en Savoie, sous les ordres du général Bugeaud, et fut présent au combat de l'Hôpital-sous-Conflans.

Alexandre Monmartin fut promu au grade de capitaine en 1819; il fut attaché dans cette année à l'arsenal de Perpignan et en 1820 à la manufacture d'armes de Tulle. Il donna sa démission en 1825.

Il fut nommé en 1830 conseiller de préfecture à Lyon, et remplit cet emploi jusqu'en 1848. Il fut fait chevalier de la Légion d'honneur en 1837. Il rendit en plus d'une oc-

[1] Alexandre suivit l'exemple de deux de ses frères. Auguste était en 1815 officier aux carabiniers de la garde impériale. Antonin, élève de l'École polytechnique, capitaine du génie, fut, avec Tabareau, l'organisateur de l'école La Martinière, et s'en occupa, on sait avec quel dévouement et quel succès, jusqu'à la fin de sa vie. Antonin était officier de la Légion d'honneur, chevalier de Saint-Louis et chevalier de l'ordre de Sainte-Anne de Russie.

casion, même après sa retraite, des services à l'administration du département du Rhône.

C'est ici le lieu de rappeler le rapport qu'il adressa au maire de Lyon en 1845 sur l'amélioration à apporter à la distribution des voies de circulation dans la partie centrale de la ville[1]. Alexandre Monmartin a exposé dans ce rapport, avec la hardiesse mesurée qui était dans son tempérament, des vues pleines de justesse ; il ne fut pas écouté alors. Il est en réalité le premier inspirateur des grands projets qui furent réalisés dix ans plus tard et dont l'exécution a transformé d'une façon si heureuse les quartiers les plus fréquentés de Lyon.

Il avait le caractère élevé et droit, l'esprit ferme, sagace et prudent. Il était non seulement instruit, mais encore entendu à toute sorte de travaux ; il y eut toujours en lui quelque chose de l'ingénieur et de l'officier. Son commerce n'en était pas moins fort agréable; ses manières étaient courtoises et pleines de dignité.

Alexandre Monmartin avait perdu sa femme le 21 novembre 1861 ; il décéda à Amélie-les-Bains le 6 mars 1868.

Il a eu deux enfants.

[1] Ce rapport a été publié, dans la *Revue du Lyonnais*, sous le titre suivant : *Des améliorations à apporter dans la partie centrale de la ville de Lyon* (septembre 1845).

BARTHÉLEMY CAMEL

1803-1870

Edme-François-Barthélemy Camel a épousé, à Lyon, le 11 avril 1831, Marie-Louise-Pauline Mouterde, fille de Louis-Antoine, née dans cette ville le 5 juin 1813.

Il descendait d'une ancienne famille forésienne [1], et la filiation a pu être établie sans interruption depuis le milieu du dix-septième siècle.

Deux branches de cette famille étaient représentées à Lyon, à la fin du dix-septième siècle ; l'une et l'autre avaient des armoiries. Celle dont nous nous occupons ici portait pour armes : « de gueules à un lion d'or et un chef cousu d'azur chargé de trois croissans d'argent [2]. »

Jean dit Timoléon Camet naquit en 1637 à Hermut, dans le Forez ; il avait épousé Fleurie Gacon.

Un siècle plus tard, son arrière-petit-fils, Barthélemy, avait pris domicile à Lyon, y était marchand de fers et s'y maria en 1747. C'est à cette époque que, pour le nom, la forme Camel a prévalu.

[1] Il y avait à Lyon une famille Camet au commencement du seizième siècle.

[2] Bibliothèque nationale, Mss. *Armorial de France*, Lyon ; déclaration de Catherine Camet : Texte, page 504, n° 190 ; blasons, page 671, n° 190.

Le fils de Barthélemy, Antoine-Barthélemy, également marchand de fers, avait épousé Françoise-Catherine de Virieu, et fut une des victimes de la Terreur [1].

De son fils Jean-Baptiste-Antoine-Barthélemy et de Anne-Madeleine Gonon, femme de celui-ci, naquit à Lyon, le 14 ventôse an XI (5 mars 1803), Edme-François-Barthélemy.

Le gendre de Louis-Antoine Mouterde continua et agrandit ce commerce de fers prospère depuis près d'un siècle, et fut, comme son père, membre de la chambre de commerce (de 1836 à 1838) et membre du conseil municipal de Lyon (1844).

Il suffit de mentionner son passage dans ces deux corps pour marquer la situation honorable qu'il avait acquise et en quelle haute estime il était tenu.

Barthélemy Camel mourut à Lyon, le 29 avril 1870, laissant cinq enfants.

[1] Antoine-Barthélemy Camel fut fusillé aux Brotteaux le 5 pluviôse an II (24 janvier 1794). Son frère, Antoine-Laurent, avait été guillotiné sur la place des Terreaux le 5 nivôse an II (25 décembre 1793).

TABLE

DES

NOMS DES PERSONNES

DONT IL EST PARLÉ

DANS LA PRÉSENTE NOTICE

	PAGES
ALCOCK (Joseph), fabricant de boutons.	56
BARRE (Jacques-Jean), graveur général des monnaies. . .	28
BERTHAUD (Vincent-Camille), fondeur.	11
BILLION (Françoise), femme de Marie-Emmanuel Mouterde.	5
BIZOT (Robert-François-Victor-Édouard).	119
BUZENET (Jeanne-Marie), 2ᵉ femme de Claude Mouterde. .	4
CAMEL (Edme-François-Barthélemy).	125
CATIN (Monique-Julie) femme de Louis-Antoine Mouterde.	5, 18
DROZ (Jean-Pierre), graveur.	71, 72, 84
DUFAUD (François), fondeur et doreur.	97
DUMAREST (Rambert), graveur.	13
DUPRÉ (Augustin), graveur.	13, 71

 Pages

Galle (André), graveur. 12, 13, 37, 50, 69, 71, 84
Galle (Jean-Baptiste), graveur. 13, 37, 50
Grobon (Michel), peintre. 12, 21
Hide, Sanche et C^{ie}, fabricants de boutons. 56
Jayet (Clément), sculpteur. 12
Jolivet, de la Société des Artistes réunis de Lyon. . . . 51
Lager (Élisabeth), femme de Gabriel Mouterde. 3
La Porte d'Anglefort (le comte de). 121
Le Cour (Paul), graveur, ciseleur, fabricant de boutons. 12, 16, 56
Lécuyer (Théonie-Élisabeth), femme d'Emmanuel Mouterde. 6
Linger (S.) de la Société des Artistes réunis de Lyon. 50, 57, 63
Manfredini (Luigi), graveur. 13
Mathieu (Étienne-Emmanuel), fabricant de boutons. . 49, 50
Mercié (Claude-Antoine), graveur. 47, 49, 68, 72
Mercié (François-Joseph), graveur. 47
Michard (Gabrielle), 1^{re} femme de Claude Mouterde. . . 4
Mimerel (Jacques), sculpteur. 9
Monmartin (Alexandre-Pierre-François-Barthélemy) . . 122
Montagny (Pierre-Antoine), graveur. 69, 75
Moutarde (Balthazar). 2
Mouterde (Claude), doreur et graveur sur métaux. . . 4
Mouterde (Emmanuel), fabricant de boutons.. . . . 5, 21
Mouterde (Gabriel), doreur et graveur sur métaux. . . 3, 9
Mouterde (Jean-Marc), doreur et graveur sur métaux. . 4
Mouterde (Jean-Marie), fondeur, bossetier, doreur et
 graveur sur métaux. 4, 35, 63, 90
Mouterde ou Moutarde (Jérôme). 2
Mouterde (Louis), doreur et graveur sur métaux. . . . 5
Mouterde (Louis-Antoine), fabricant de boutons. . . 5, 12
Mouterde (Louis-Antoine-Jean), graveur. 6, 28
Mouterde (Marie-Emmanuel), fondeur, doreur, graveur,
 bijoutier. 5, 19

	PAGES
PASSINGE (André-François), fondeur et doreur	95
PERRACHE (Blanche), femme de Jean-Marie Mouterde.	4, 15, 19, 35
PINET (Claudine), femme de Balthazar Moutarde	2
PONCET (Claudine), femme de Jérôme Mouterde.	2
REVOIL (Pierre), peintre.	12
RICHARD (Fleury), peintre.	12, 21
ROCHON (Alexis-Marie de).	46
SCHMIDT, fondeur.	90
TOURNIER (Joseph), fondeur et fabricant de boutons. . .	104
TURGE (Joseph), fondeur.	104
VIENNO (Hubert), graveur.	67, 75
VOLOZAN (Jean-Baptiste), fabricant de boutons.	14, 50, 58, 107

TABLE DES MATIÈRES

	PAGES
Avant-propos.	v
I. La famille des Mouterde.	1
II. Les graveurs sur métaux du nom de Mouterde.	7
Gabriel, Claude, Jean-Marc et Louis Mouterde.	8
Louis-Antoine Mouterde.	12
Marie-Emmanuel Mouterde.	19
Emmanuel Mouterde.	21
Louis-Antoine-Jean Mouterde.	28
III. Jean-Marie Mouterde, fondeur et graveur.	35
IV. Les essais de monnayage du métal de cloche pur faits à Lyon par Mercié, Mathieu et Mouterde.	43
V. Catalogue des pièces d'essai faites de métal de cloche pur à Lyon.	73
VI. Les essais de monnaie obsidionale lyonnaise.	89
Conclusion.	109

TABLE DES MATIÈRES

	PAGES
APPENDICE.	115
Les descendants de Louis-Antoine Mouterde.	117
Les gendres de Louis-Antoine Mouterde.	119
Victor Bizot.	119
Alexandre Monmartin.	122
Barthélemy Camel.	125
Table des noms des personnes dont il est parlé dans la présente notice.	127

ERRATA ET ADDITIONS

Page 2, 4e note, 1re ligne. Lisez : xviie siècle, au lieu de xviiie siècle.

Page 9, 13e ligne. Lisez : de bronze, de laiton ou de cuivre, au lieu de de bronze ou de cuivre.

Page 10, 8e ligne. Lisez 62mm, au lieu de 62m .

Page 11, 8e ligne. Lisez : *Dec. et cap. ecc | com. Lug. d. d. c.*, au lieu de *Dec. et cap. ecc | com. Lug. d. d. c,*

Page 13, 5e ligne. Lisez : un médaillon d'argent représentant une tête de femme, au lieu de un médaillon d'argent, fondu et ciselé, représentant une tête de femme.

Page 24, 3e ligne. Lisez : de bronze, au lieu de de laiton.

Page 26. 3e ligne. Lisez : 132mm, au lieu de 131mm. — 9e ligne. Lisez : de plomb, 115mm, 5 (sans cadre), au lieu de de plomb, 115mm.

Page 29, 12e ligne. Lisez : *mort a Oulins le 7 aout 1834*, au lieu de *mort à Oulins le 7 aout* 1834.

Page 32. 4e et 5e lignes. Lisez : 168mm, 5 dans le sens vertical et 129mm, 5 dans le sens horizontal, au lieu de 180mm dans le sens vertical et 140mm dans le sens horizontal. — 9e ligne. Ls. *Mouterde. Fecit.* | *.1835.*, au lieu de Ls. *Mouterde fecit* | *1835*. — 13e et 14e lignes. Lisez : 190mm, sur 147mm, au lieu de 188mm sur 144mm. — 18e ligne. Lisez : *Louis Mouterde fecit,* au lieu de *Louis outerde fecit.* — 21e ligne. Lisez 130mm, 5, au lieu de 129mm.

Page 36, 14e ligne. Lisez : ouvrages de repoussé, au lieu de ouvrages en repoussé.

Page 49. 8e ligne. Lisez : d'obtenir le privilège, au lieu de d'obenir le privilège. — 2e note, 1re ligne. Lisez : *Etienne,* au lieu de *Étienne.*

Page 87, 5e ligne. Ajoutez : collection de M. Jacquet, 34ᵐᵐ, 2.

Page 96. n° 5. P. M. Gonon a donné, dans le livre qu'il a publié sous le titre de *Lyon en 1793,* le dessin de deux des pièces d'essai des monnaies obsidionales. « Le graveur de ces deux pièces, dit-il, était un nommé Denis. Il les avait à peine ébauchées, lorsqu'il reçut des autorités insurrectionnelles l'ordre d'interrompre ce travail, vu la rareté du cuivre à Lyon, qui ne permettait pas d'en faire un autre usage que celui destiné à la fonte des canons (page 187). »

Ce Denis est Germain Denis, graveur.

C'est peut-être à lui qu'il faut attribuer les pièces signées *D,* quoique la plupart de ces pièces soient fondues. Denis aura gravé les coins des unes et fait pour les autres les modèles d'après lesquels on aura fait les moules.

Page 97, 12e ligne. Ajouter, collection de M. Jacquet : de bronze de canon, 44ᵐᵐ, 5.

Page 100, n° 12. Cette pièce a été publiée par Gonon *(Lyon en 1793,* pl. II, n° 3, page 187). Gonon en attribue la gravure à Denis et l'exécution à Schmidt.

Page 102, 18e ligne. Ajouter, collection de M. Jacquet : de bronze de canon, 33ᵐᵐ, 4.

Page 105, n° 21. Gonon a publié cette pièce *(Lyon en 1793,* pl. II, n° 4, page 187). Il en attribue la gravure à Denis et l'exécution à Jean Thevenet.

Nous n'avons trouvé, en parcourant les registres des paroisses des vingt dernières années du xviiie siècle, aucun Jean Thévenet qui ait pu, à raison de sa profession, se proposer d'entreprendre ce travail, mais il y avait alors un Joseph Thévenet, maître doreur sur métaux, et les doreurs sur métaux faisaient, comme nous l'avons dit à la page 8, les ouvrages de petite fonderie.

www.ingramcontent.com/pod-product-compliance
Lightning Source LLC
Chambersburg PA
CBHW071545220526
45469CB00003B/925